圖解台灣
TAIWAN　10

圖解台灣 城市懷舊

——讓時代色彩 帶你重溫美好回憶

Taiwan city of nostalgia

蔡迪鈞 Dedee365
故事・插畫

晨星出版

自 說 自 畫 - 序

對於一個插畫家而言，能有一本屬於自己的出版作品是個天大的夢想。當初在洽談時，其實內心充滿了矛盾，畢竟這樣的題材不是我所熟悉的，在一番天人交戰過後，還是做了這個艱難的決定。是的，為了夢想而揮霍腎上腺素，在這個不應熱血的年紀做出這麼熱血的舉動。

對我而言，這本書，不單單只是一本平面作品，更重要的，它帶給我一段回溯記憶的旅程，在頁與頁之間，兒時的一切猶如走馬燈般歷歷在目，我試著用文字與圖像串起散落的片段回憶，下筆揮灑兒時的點點滴滴，刻劃出我腦海裡難忘的每個場景。

最後，如同蔡總統的當選感言——「謙卑、謙卑、謙卑」，在出版前夕，我內心只有「感謝、感謝、感謝」，感謝晨星出版公司給我這次難得的機會，更感謝編輯文青哥，一直忍受我的拖延，以及感謝在緊要關頭時給予我協助的兩位小幫手——Ms.David 與巴丹。最後，感謝那些總在背後默默支持我的家人、朋友、土地公爺爺與更多更多，沒有你們，就沒有今天的成果。

再次感謝，感謝包容我趕稿中最多最多壞脾氣的你，謝謝你一直陪伴我與給予支持，也感謝買下這本書的你們，如果可以，請跟著我的想像一同飛翔，我愛你們，啾咪。

2016.03.23

index

重返老時光場景一覽

巷弄間的藏寶庫　　p.10

愛美阿母的祕密　　p.16

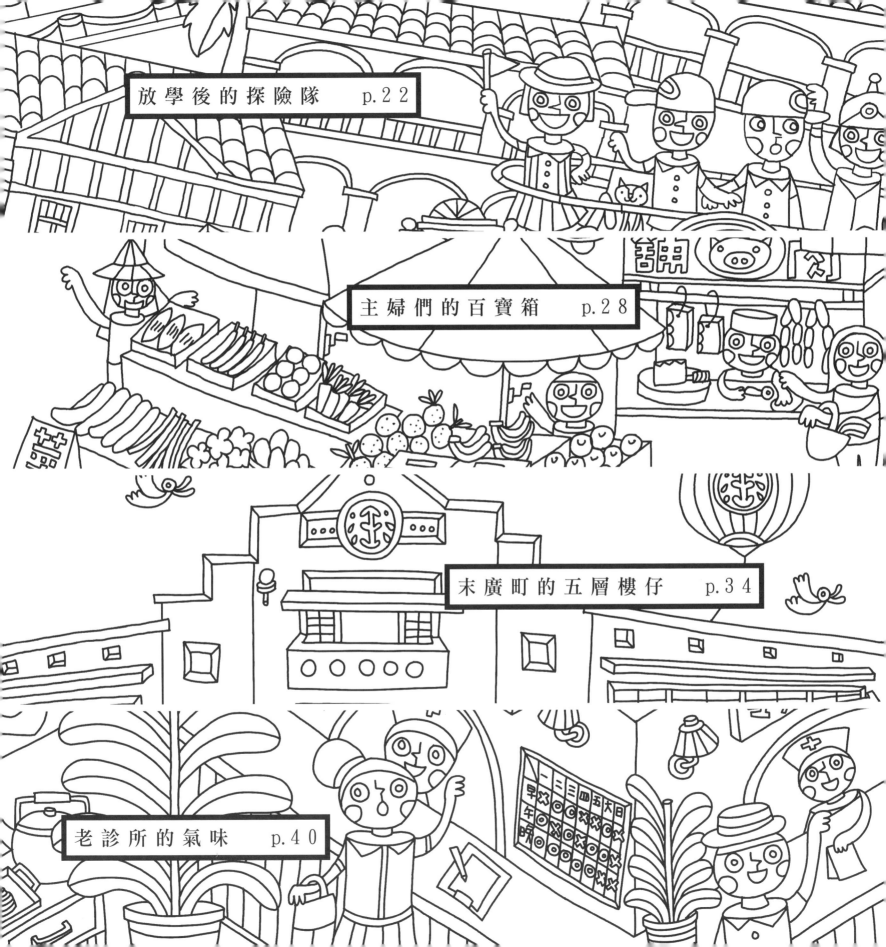

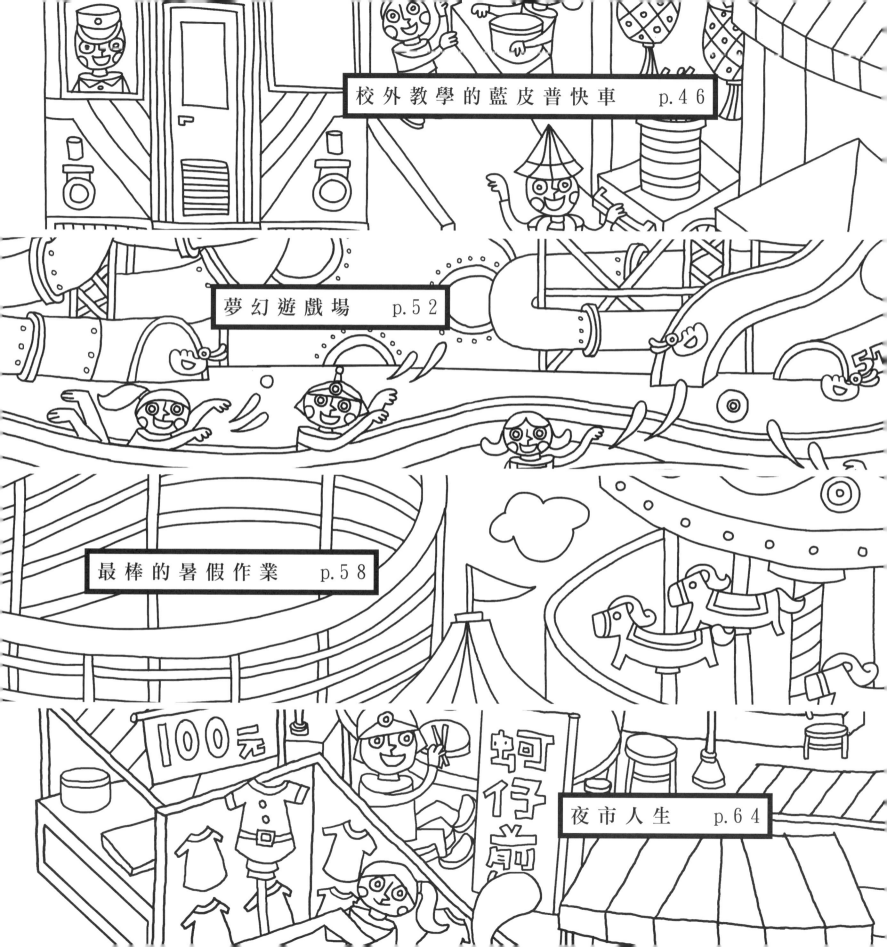

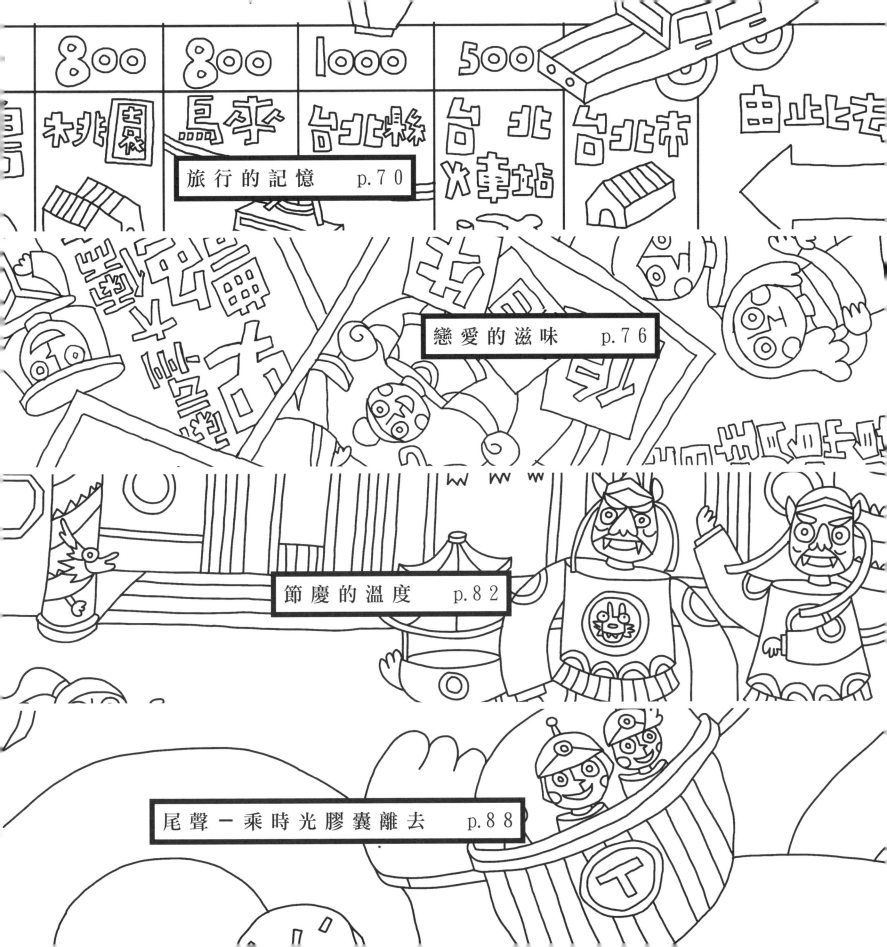

啟 程

小時候最喜歡的漫畫人物是小叮噹（當然，在長大後的某天，那曾經最熟悉的，卻悄然變為陌生的日文音譯名），偶爾幻想，如果有一天，我也有來自未來世界的百寶道具，那該有多好。時光荏苒，距離我的小時候，一瞬已過了幾個十年，仍會在聽到熟悉的片頭音樂時駐足於電視機前面，看著沒有耳朵的藍色機器貓，一次又一次的從四次元口袋裡拿出各種法寶。好懷念啊，我說。

你是否曾想過，為什麼我們總懷念過去，懷念那個已不復見的時代？與其說我們想念的是那些曾擁有而失去的事物，不如說，我們想重現的，是城市間消失的「溫度」。當我們真切體會到不得不與自己的青澀與純真告別時，就會特別珍惜那些逐漸絕跡的時代碎片──或刻在求學時期課桌椅的表面，或藏在老家斑駁牆面的裂痕裡。

或許在未來的有一天，我們終能乘著時光機，在時間的刻度中往返穿梭，我將帶著你，回去那個你不曾參與的年代，與你分享柑仔店裡五香乖乖的香氣、在手中過度磨擦而泛白的尢仔飄、或者從舊式留聲機所流瀉出來的小調歌曲，這些的這些，都是我兒時裡不可抹滅的一部分。

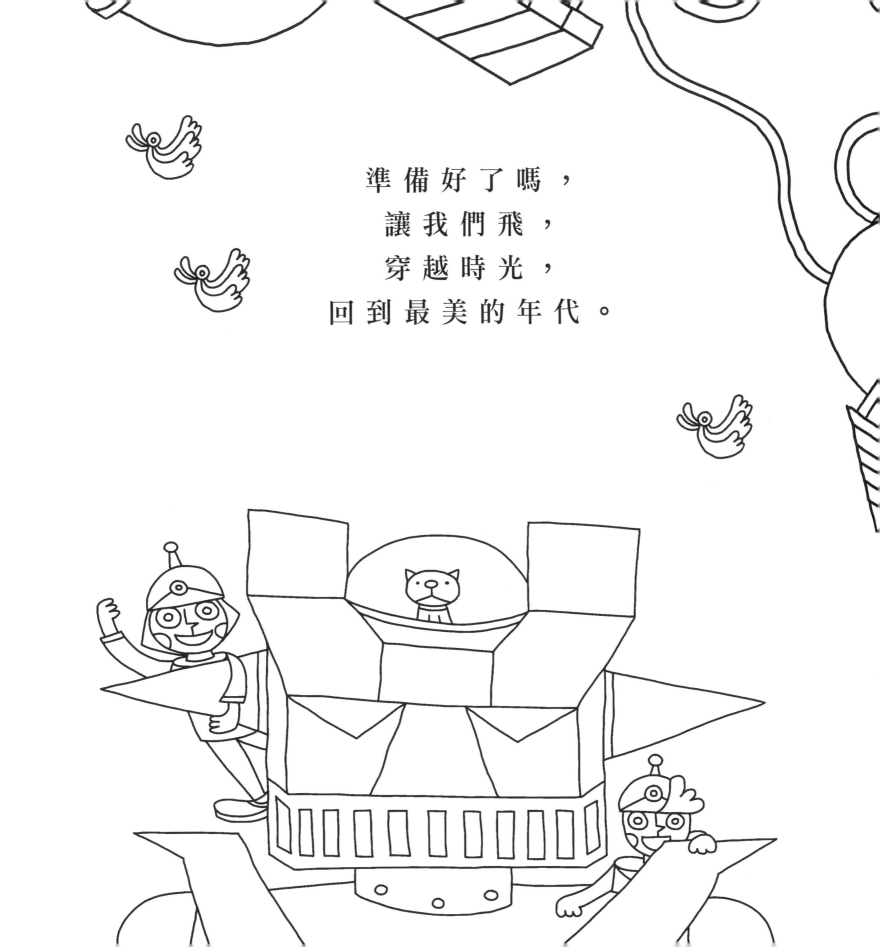

準備好了嗎，
讓我們飛，
穿越時光，
回到最美的年代。

巷弄間的藏寶庫

童年裡最美好的，

莫過於一片滿是孩童嬉戲聲的空地，

以及隱藏在巷弄間的雜貨店。

在那個得到十元硬幣就很滿足的年代，

一間充滿大大小小、琳瑯滿目零嘴的柑仔店，

就是我們趨之若鶩的藏寶庫。

總是在傍晚時刻，

巴著爺爺掏出口袋裡的零錢，

與成群的玩伴一起占領面積不大的店面，

打開用紅色塑膠蓋密封住的餅乾罐，

頓時甜甜的香氣四溢，

偶藏有五香粉的鹹味，

那便是童年裡記憶的氣味。

回程，我們交換著彼此手中買來的零嘴，

等待大人們此起彼落的呼喚聲。

在那個無憂無慮的純真時代，

快樂是如此的簡單。

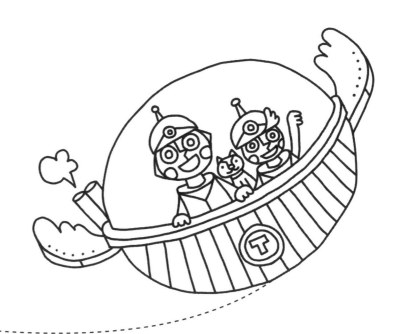

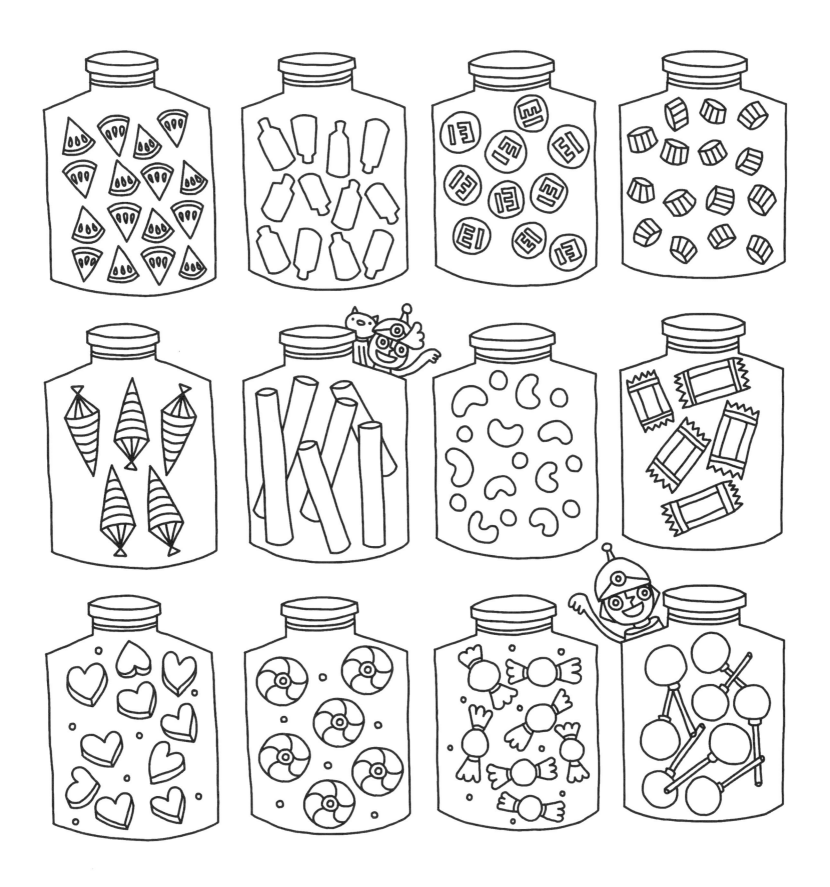

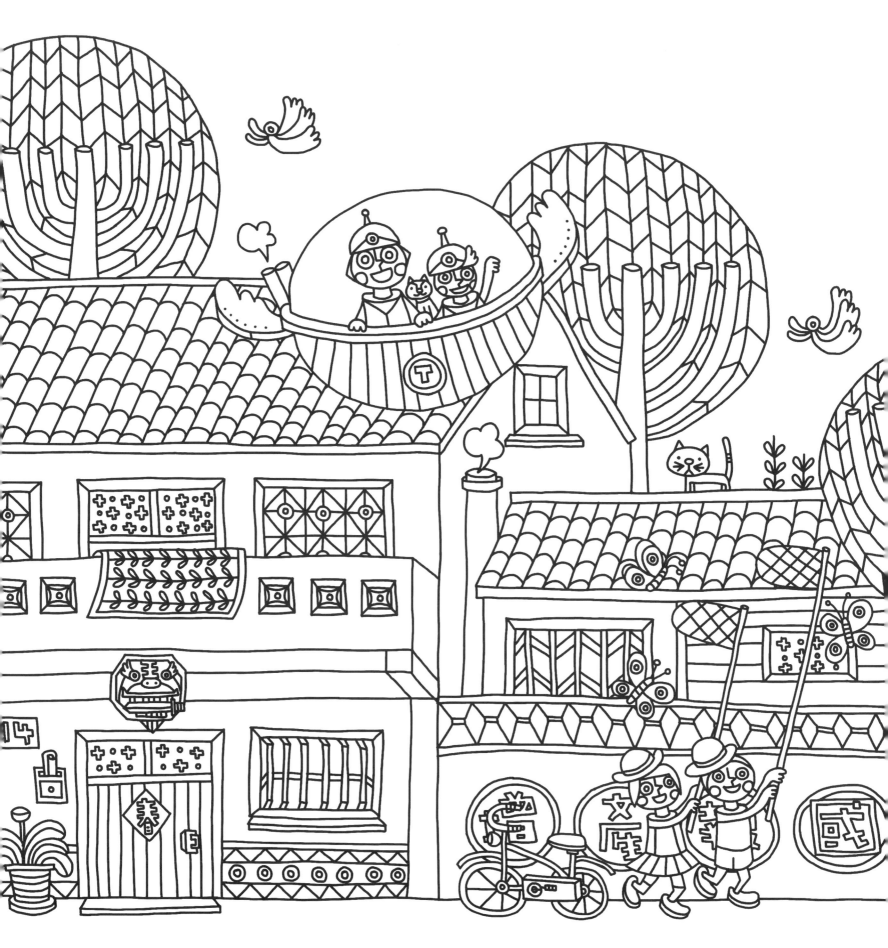

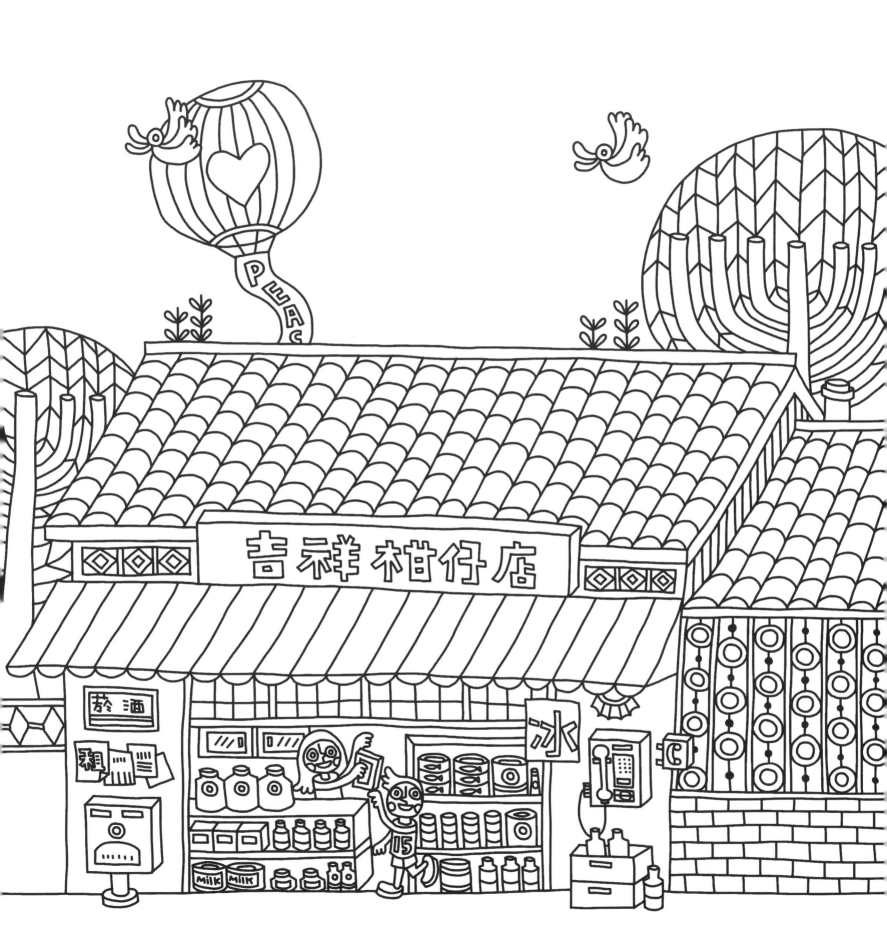

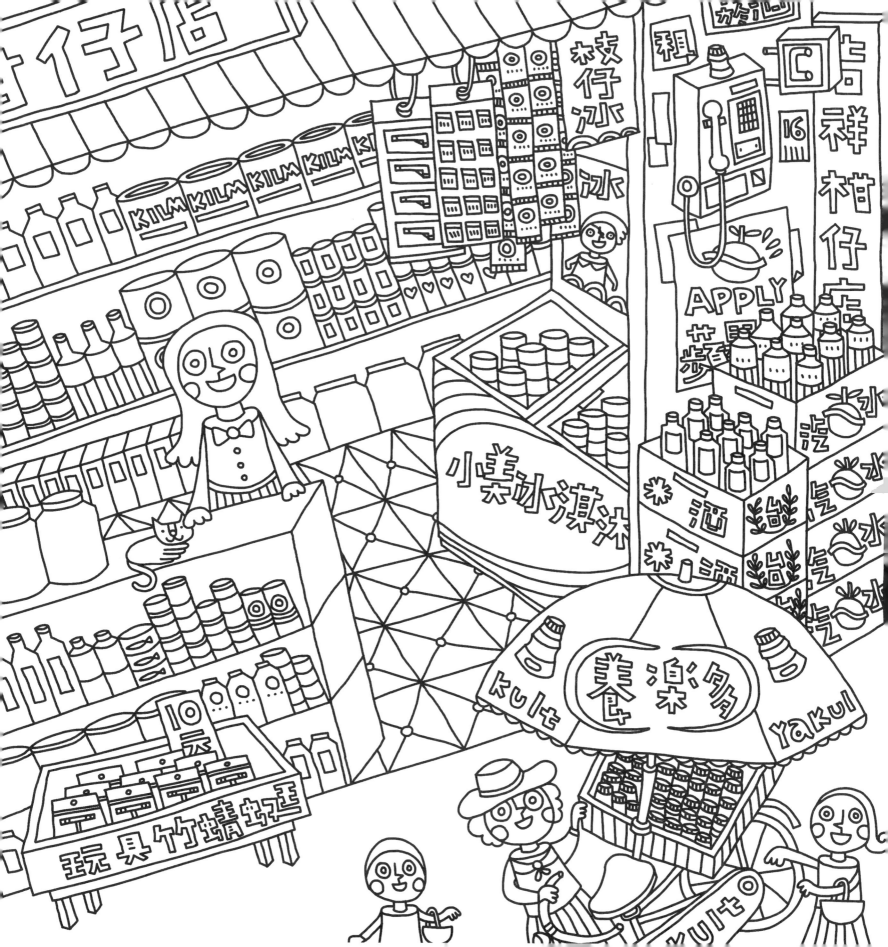

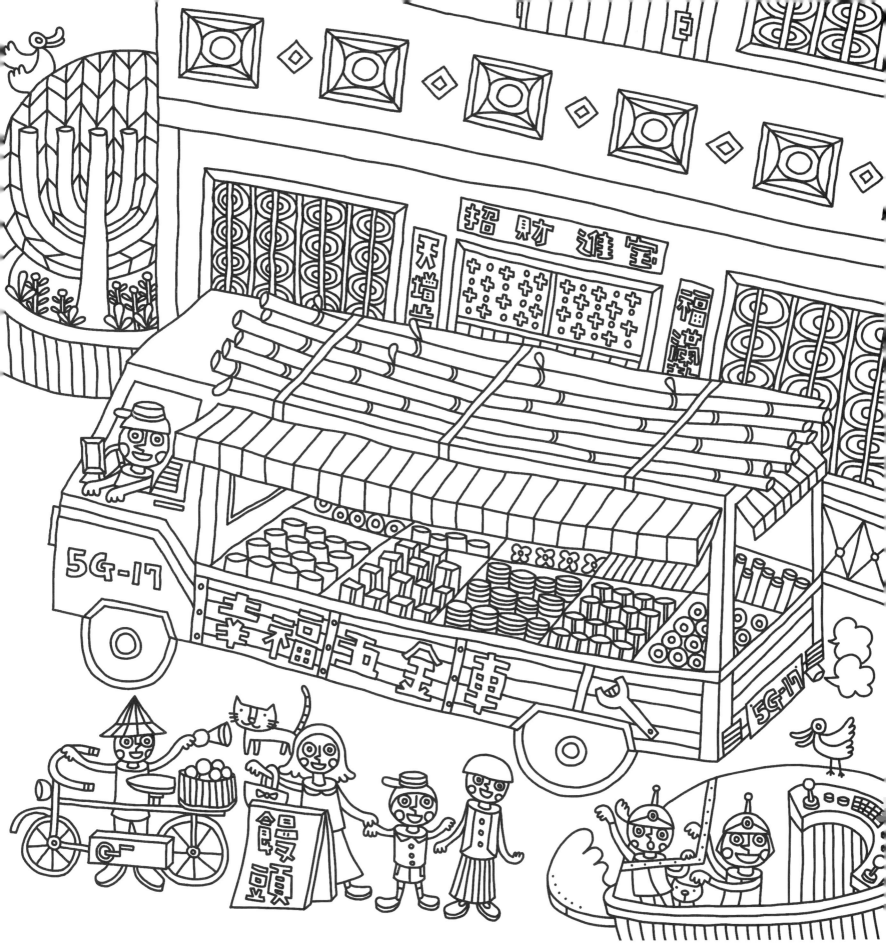

愛美阿母的
祕密

每個月總有一次，
阿母會帶著我上市區，
走進一間有藍白紅三色走馬燈的理髮院。
牆上總掛著時興髮型的照片，
空氣中漫著一股洗髮水伴著明星花露水的香氣。
愛美的阿母跟理髮師熱烈討論著如何改造一頭蓬鬆的髮型，
另一個阿姨則請我坐上加了木板墊高的理容椅，
用電剪修整推平我的頭髮，
並總在洗完頭後幫我塗上一層薄薄的痱子粉。
結束後，阿母牽著我走進掛滿一匹匹美麗花布的洋裁店，
向老師傅訂做一件繡有黃色洋甘菊的白色緞面洋裝。

回程時阿母買隻枝仔冰給我，
囑咐我不要跟阿爸說，
而小小年紀如我，
當然喜不勝收的接受了這突來的賄絡。
這就是我跟愛美阿母的祕密。

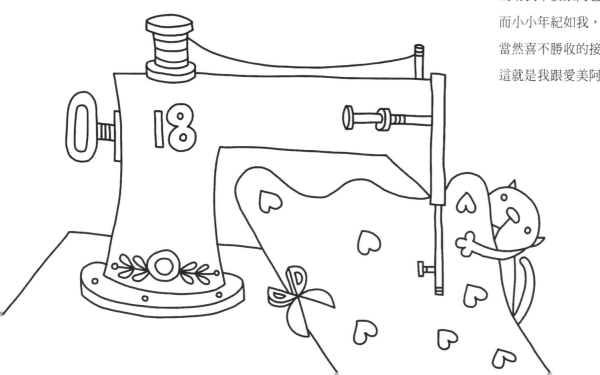

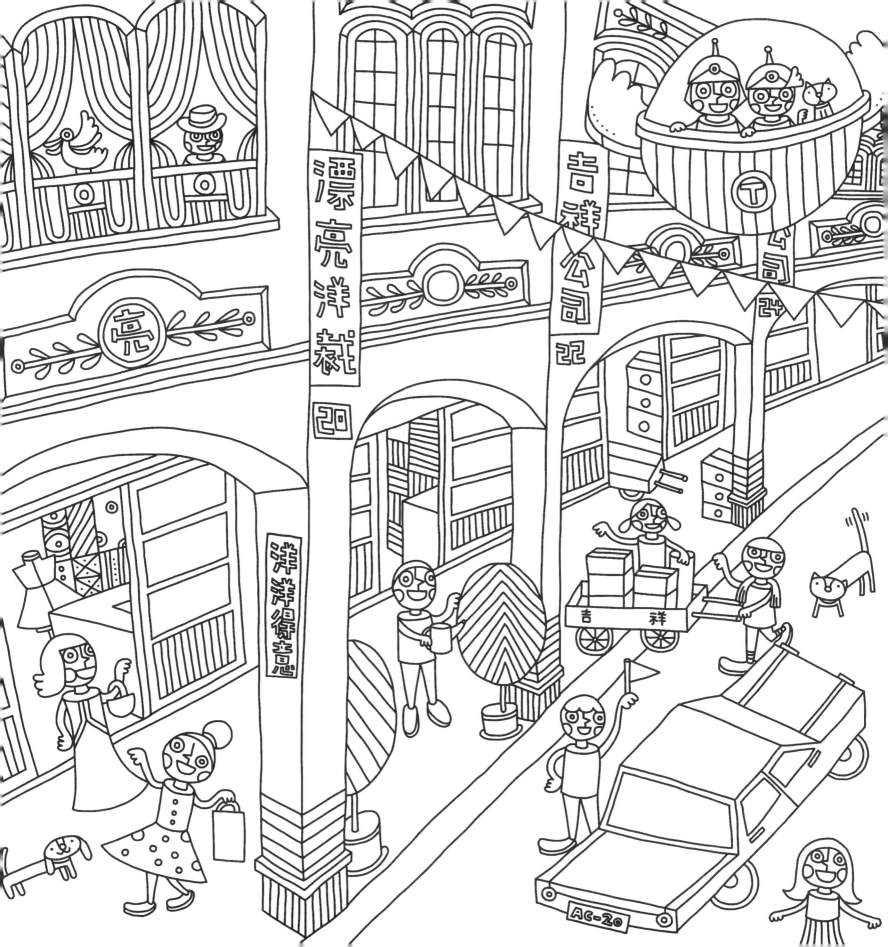

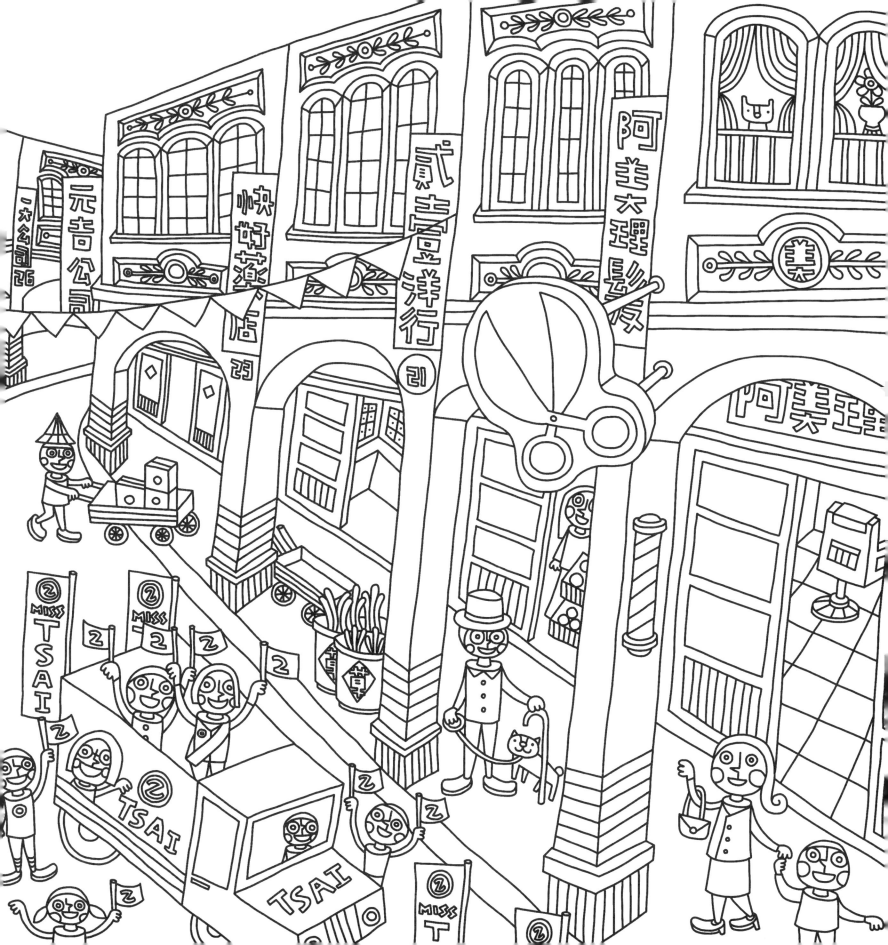

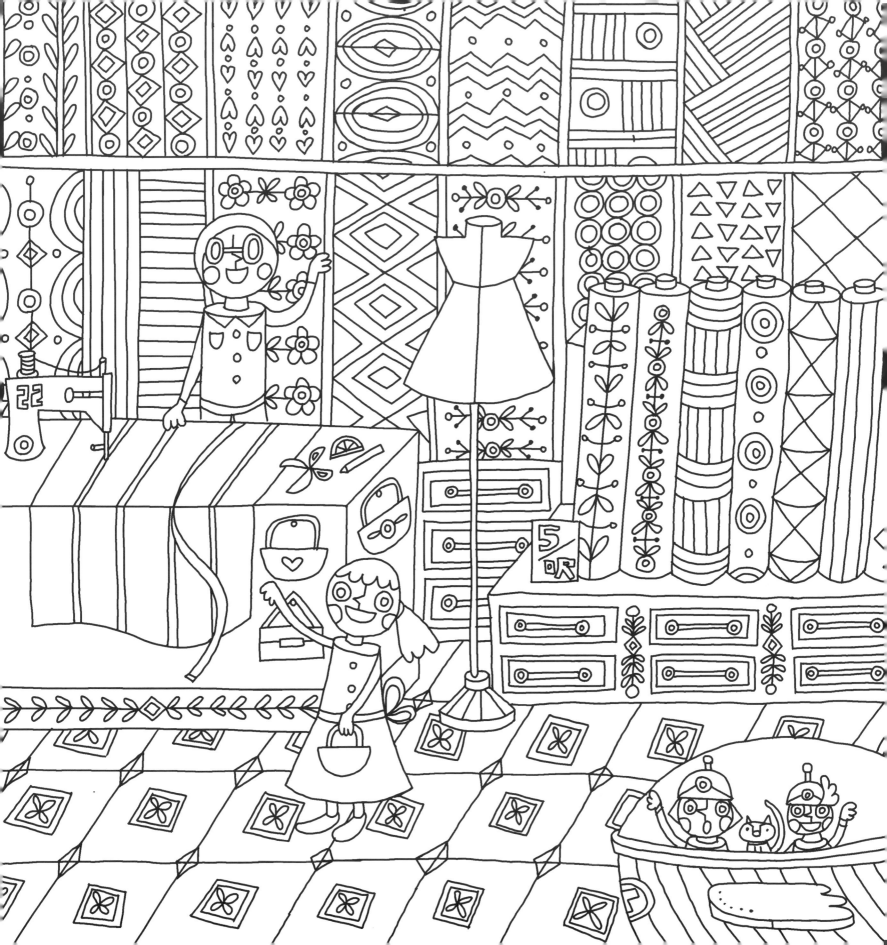

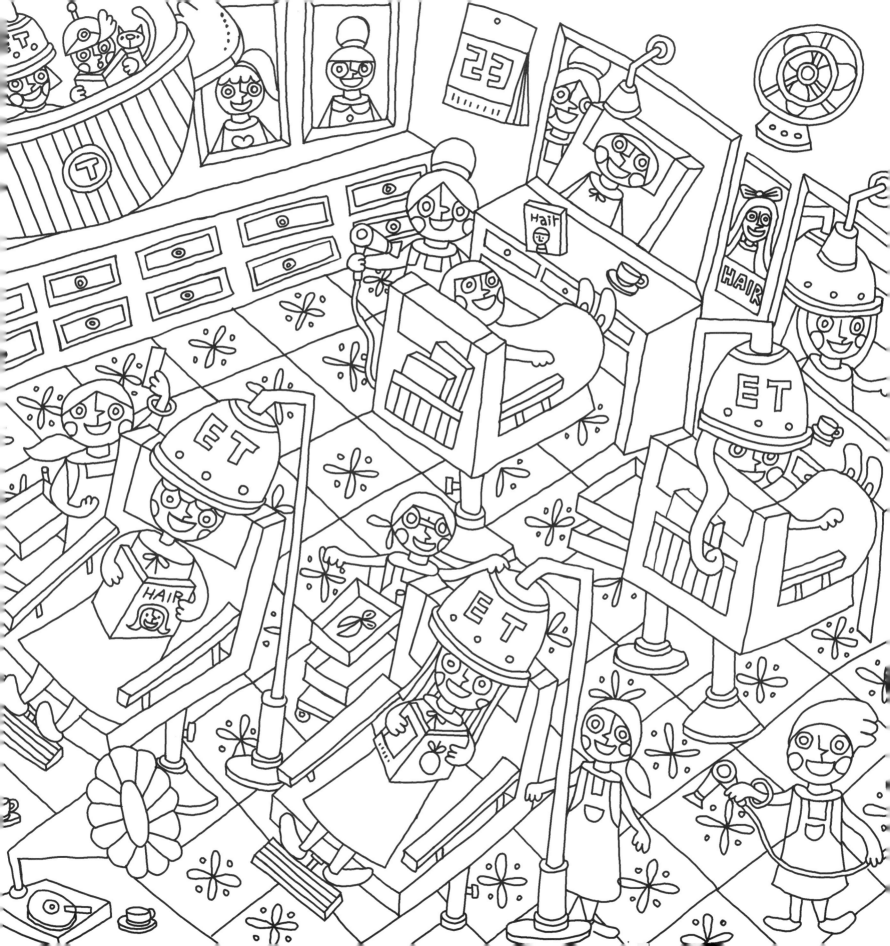

放學後的探險隊

如果說每天從被窩爬起來上學是童年裡最討厭的事，

那麼放學的響鐘就是整日疲勞轟炸後的救贖。

降旗典禮結束後，一排一排的縱隊依序離開校園，

領隊的小組長神氣的揮舞著手中紅色三角旗，

將我們一一送到定點後解散。

回家的路上，我們不急著回家，

總幻想著在熱帶雨林裡探險，穿梭在無人的街道巷弄裡，

想像馬路上的水窟中滿滿是兇猛的食人魚，

樹上的藤蔓轉眼變成血盆大口的蟒蛇，

隊長編造出緊貼著圍牆才能獲救等莫名其妙的規則，

然後我們會一群人像發現寶藏一般趴在玩具店的落地玻璃上，

窺著零用錢永遠存不夠買的玩具，

最後到空地上玩著隨身攜帶的尢仔仙，

不管作業寫不寫得完，

這是我們童年裡微小的幸福。

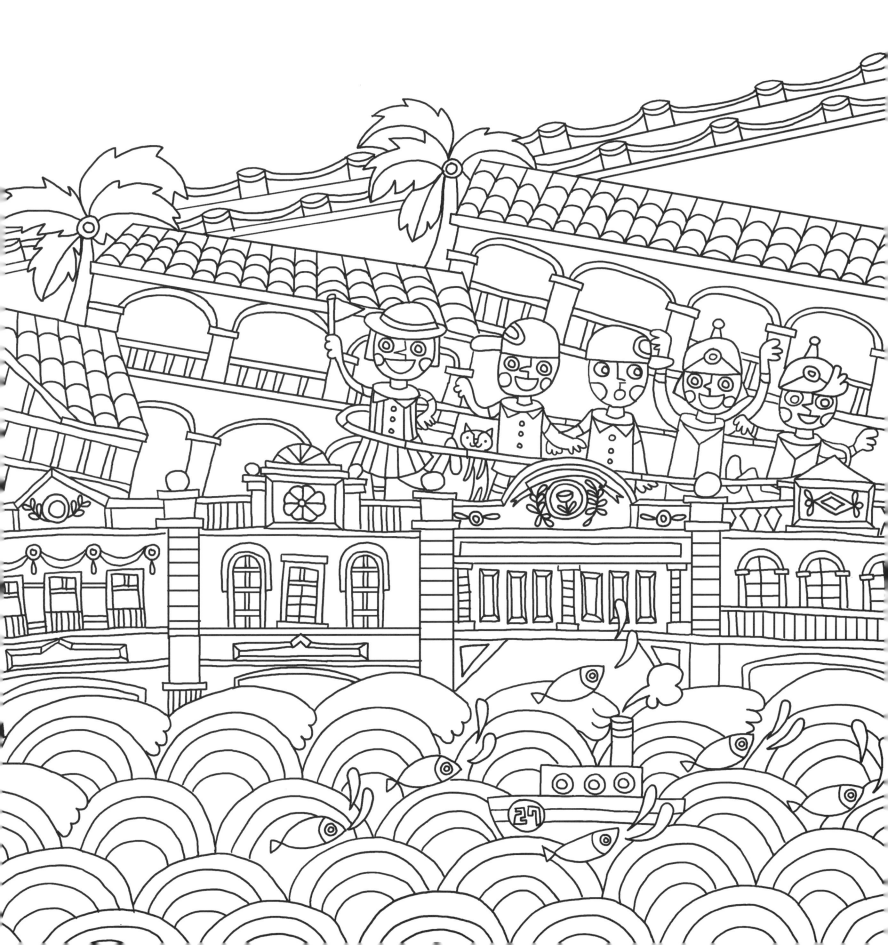

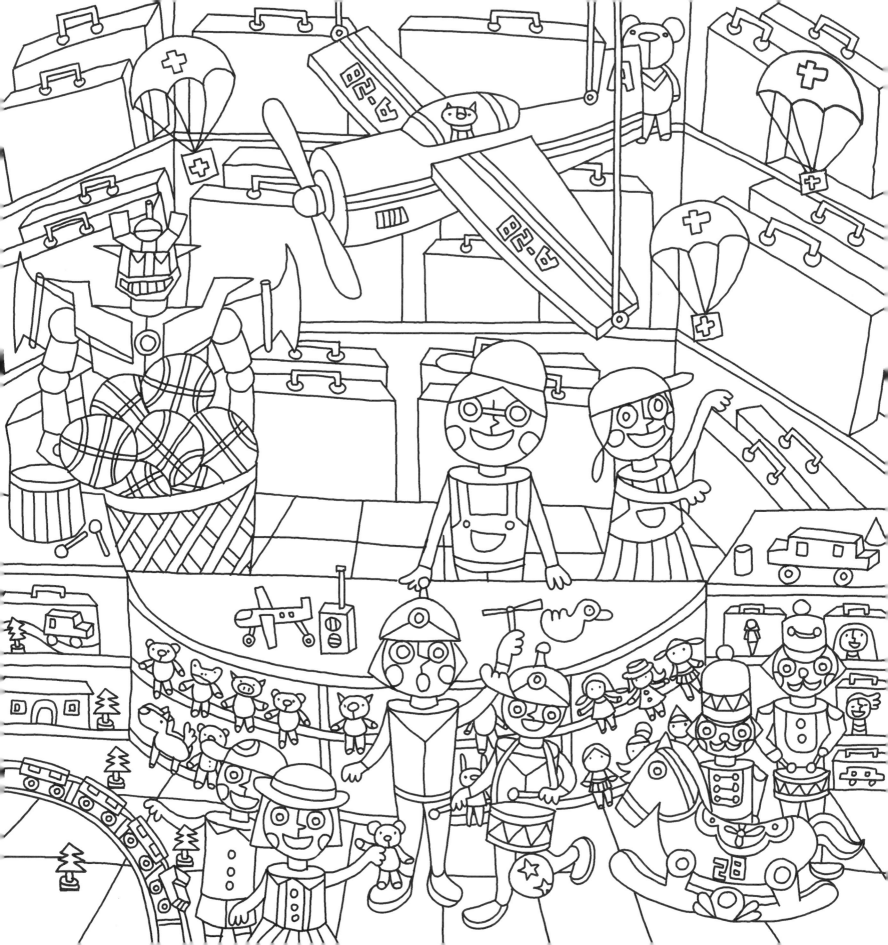

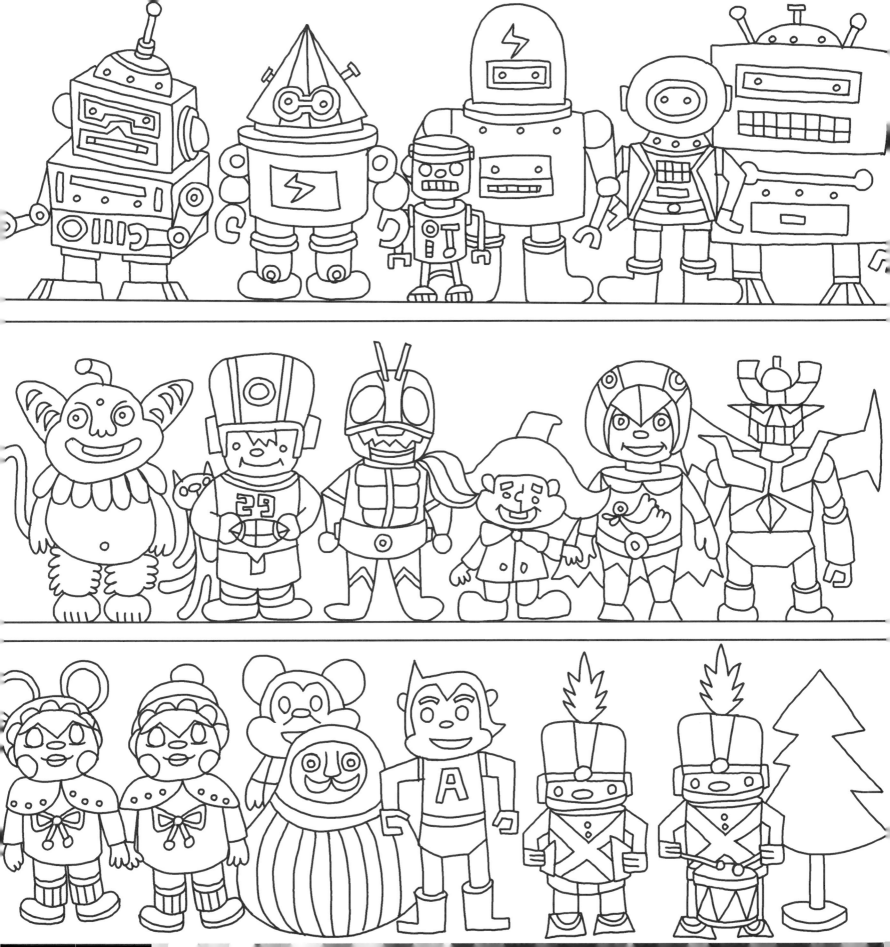

主婦們的
百寶箱

我的阿母是個魔法師，

總是可以在很短的時間內變出一整桌好吃的菜餚，

阿母則笑說菜市場是她的百寶箱。

每個禮拜六，阿母總是起個大早，

偶爾帶著我，一起去市場買菜，

傳統市場裡總飄著菜葉伴著魚肉類的複雜氣味，

蔬果肉品整齊的排列在攤位上，

時不時還能聽到商家此起彼落的叫賣聲。

阿母的頭腦像是內建著一台微型電腦一樣，

總為著我們的健康斤斤計較著，

跟在一旁的我像是個小幫手，

手裡提著大袋小袋的生鮮蔬果，

有時走累了，

阿母會坐在路邊的豆花攤，

點一碗滿滿豆香

與薑汁甜味的豆花與我分食，

然後滿足的散步回家。

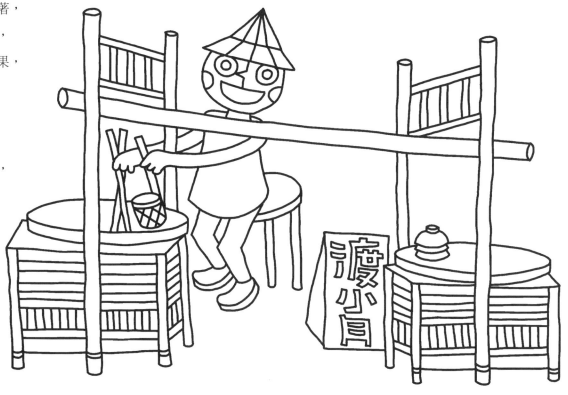

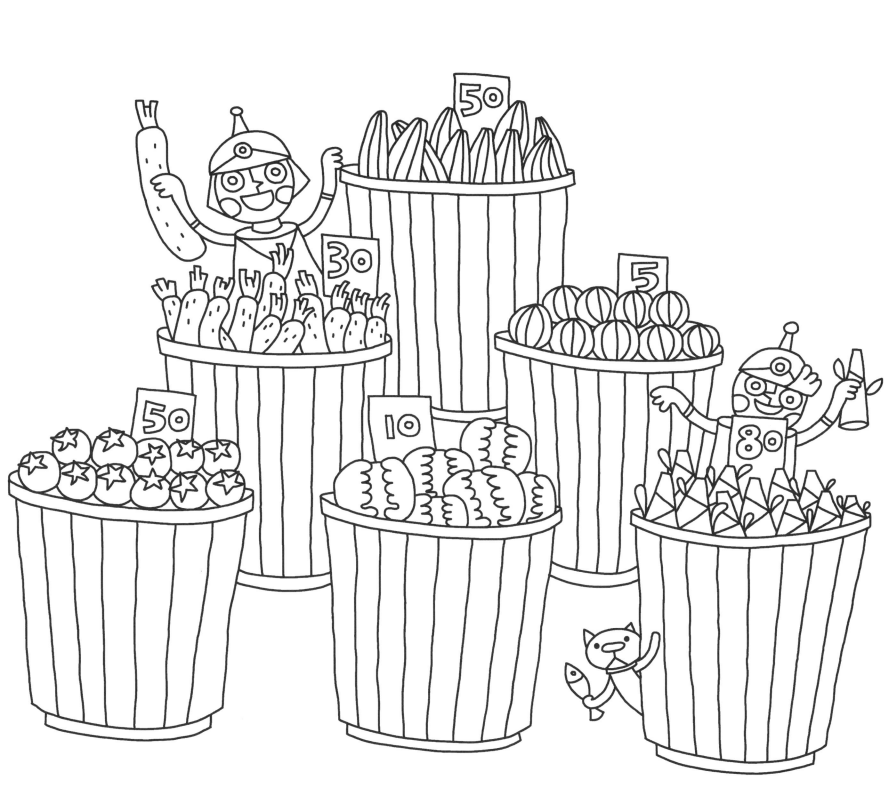

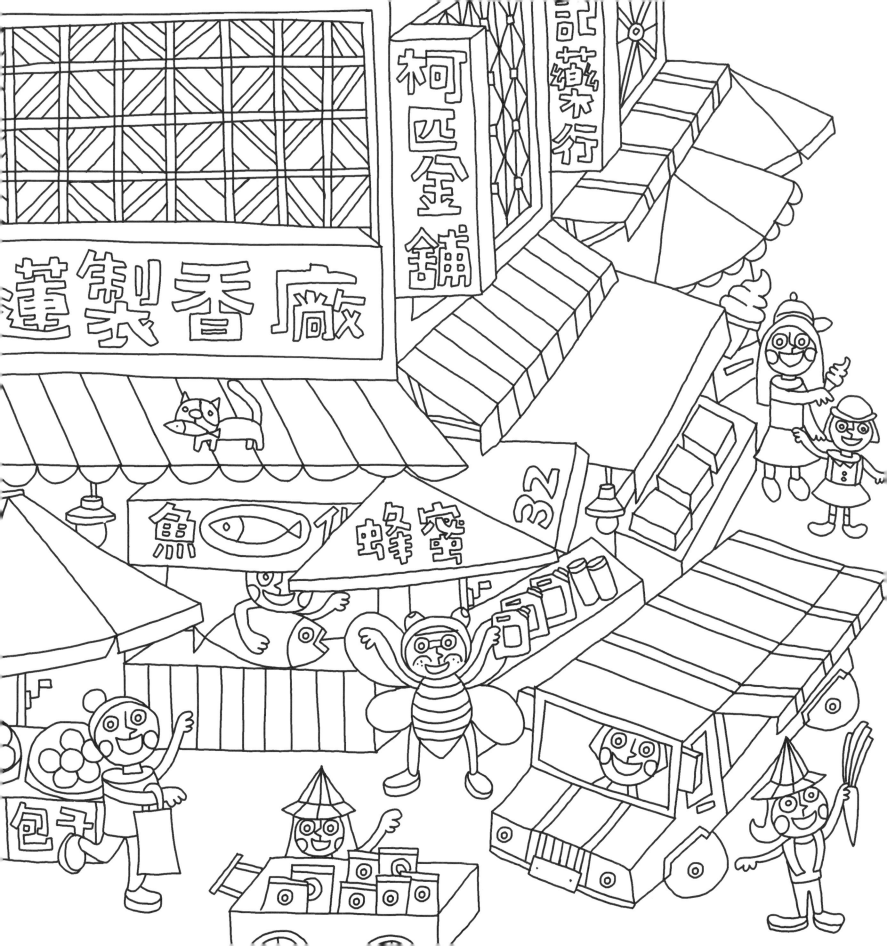

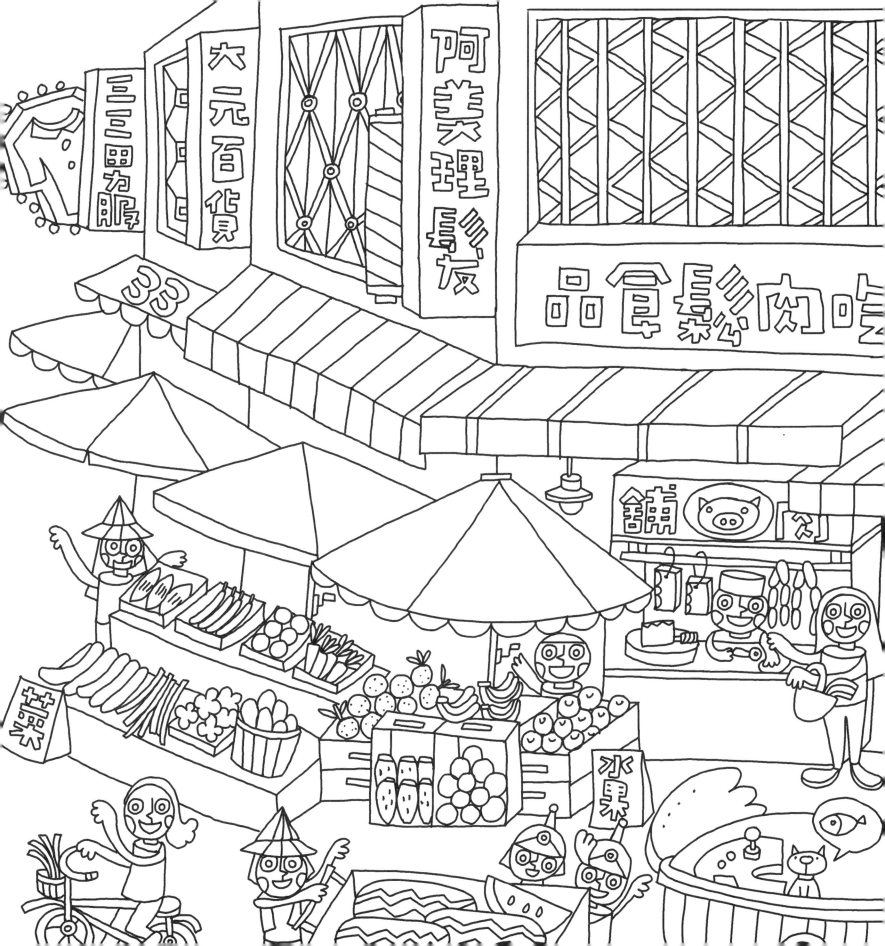

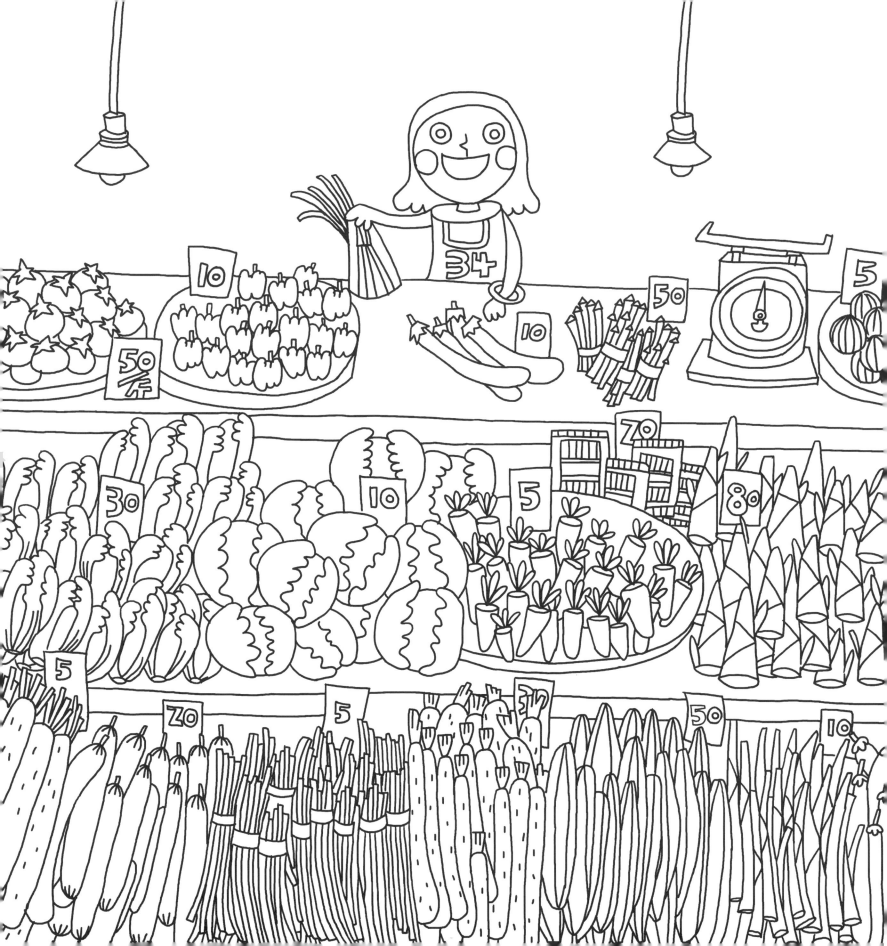

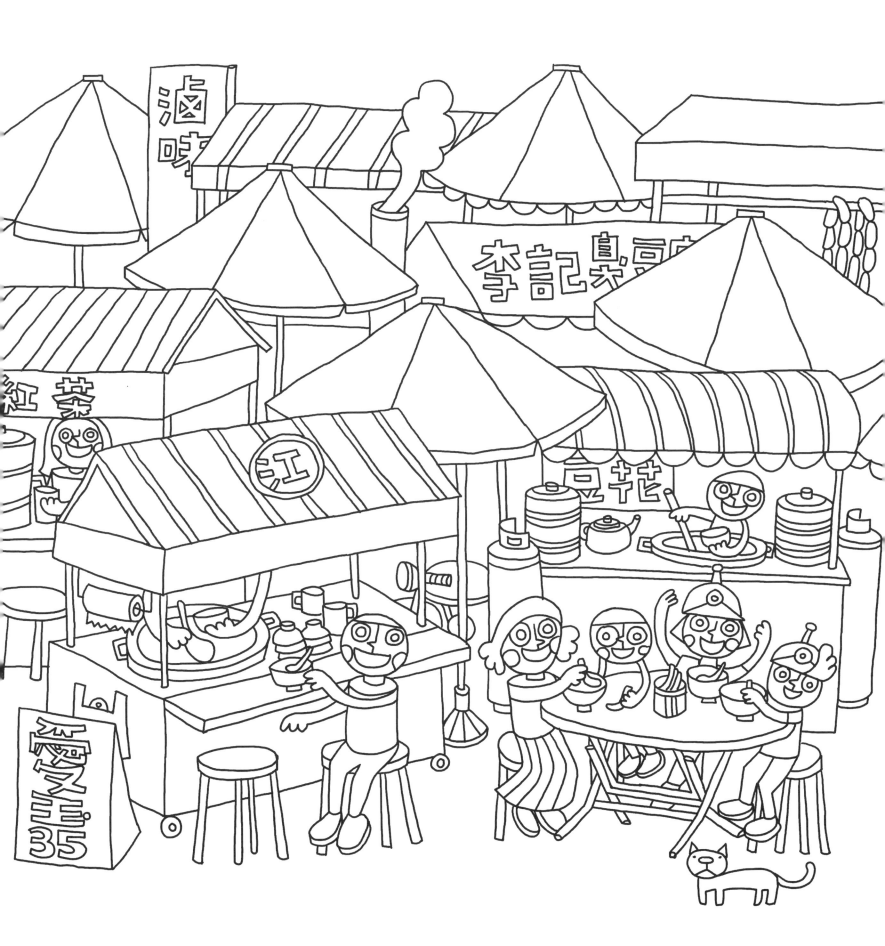

末廣町的
五層樓仔

小時候常聽阿公說著，

末廣町的五層樓仔，

是台灣第一間配有商用電梯的百貨公司，

也是當時匯聚流行文化的夢幻逸品集散中心。

在那個時代，

西方文明的美好才剛剛在台灣慢慢擴散開來，

咖啡廳、洋裝、西服、留聲機、爵士樂等

便成為時下青年最夯的話題。

1930s，自由戀愛的時代來臨。

阿公說，

他永遠忘不了第一次看見阿嬤在洋裝櫃上

對著鏡子試穿一件紫色絨面小禮服的樣子，好美。

雖然說距離他們第一次面對面開口說話是之後的事了，

不過那個屬於他們在一起的故事，

才剛剛開始。

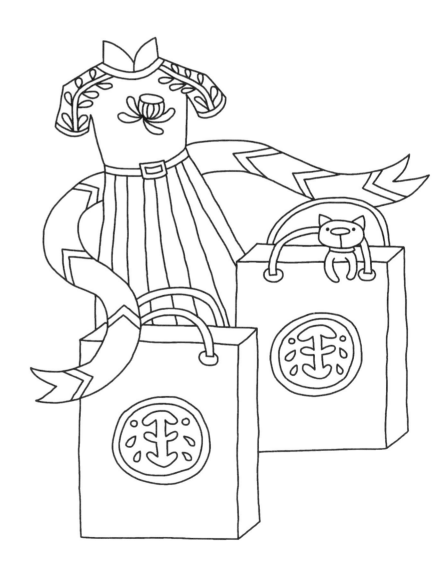

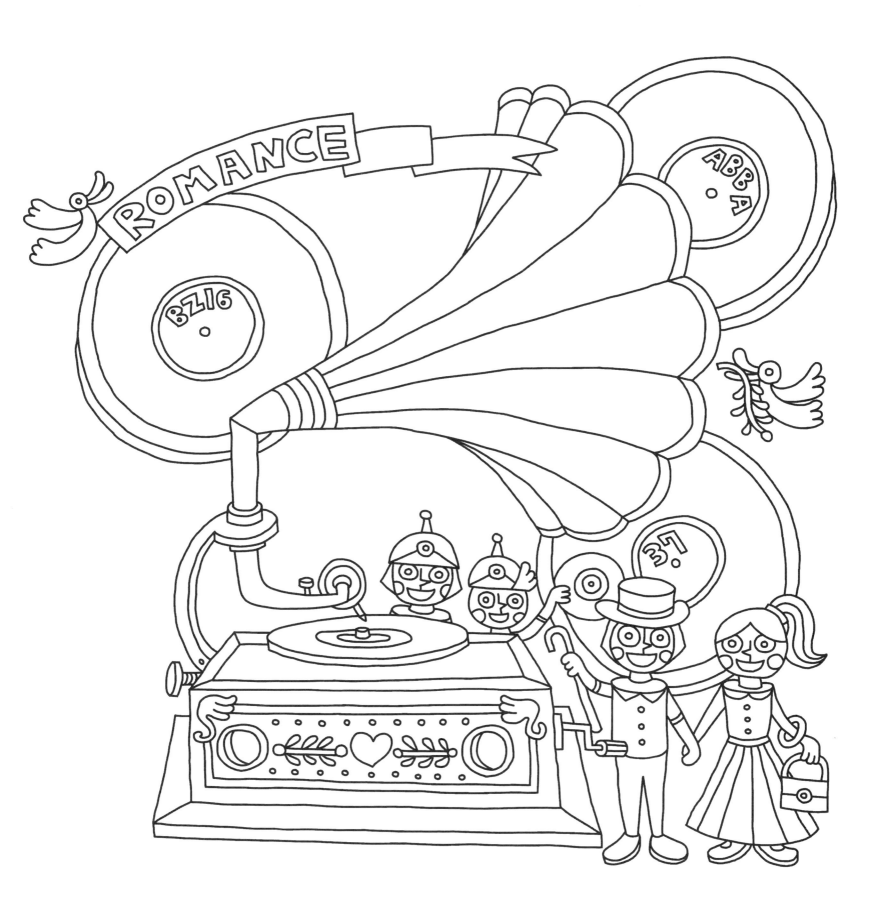

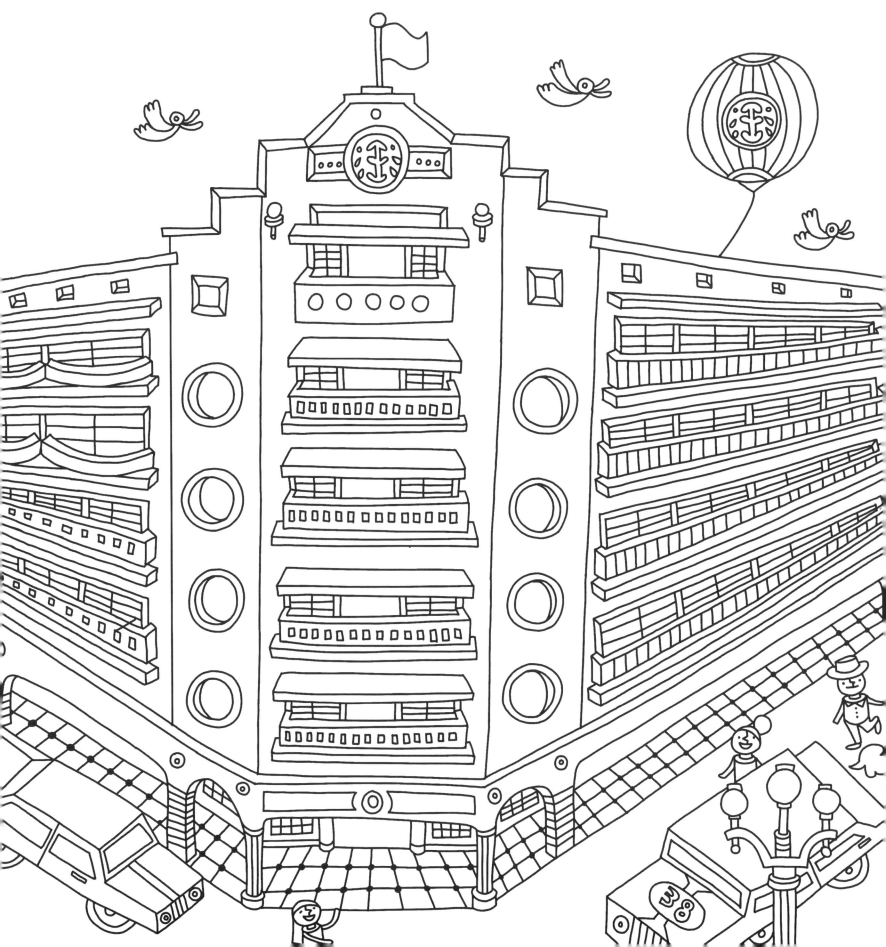

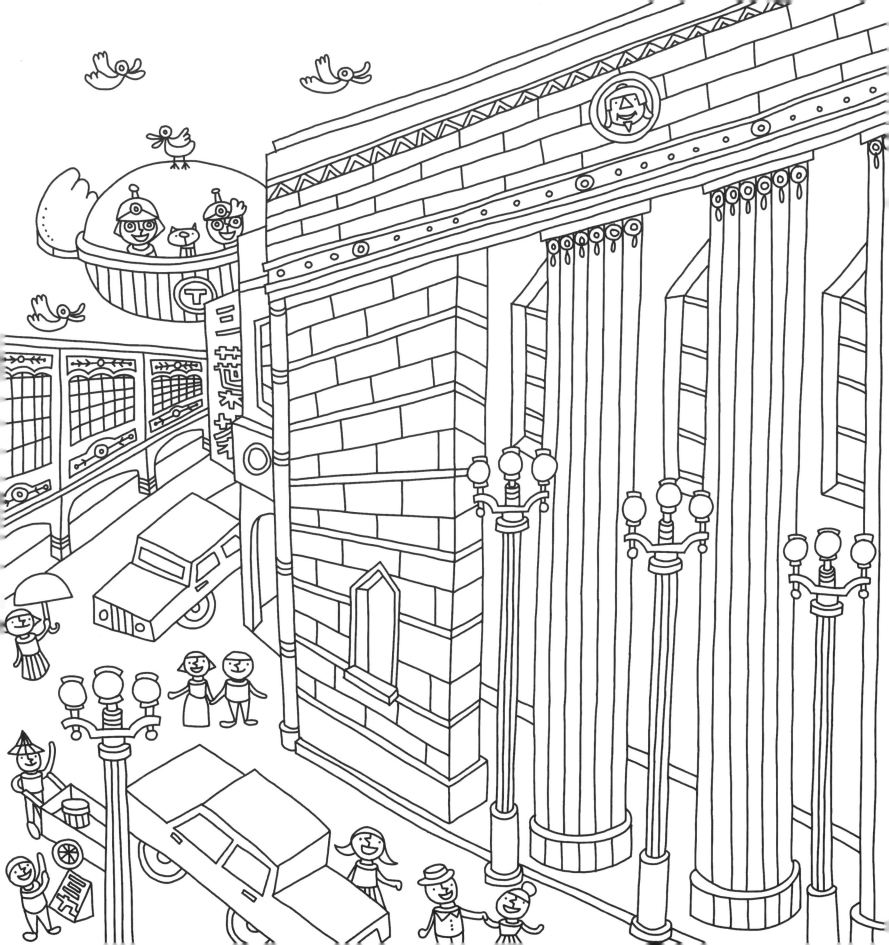

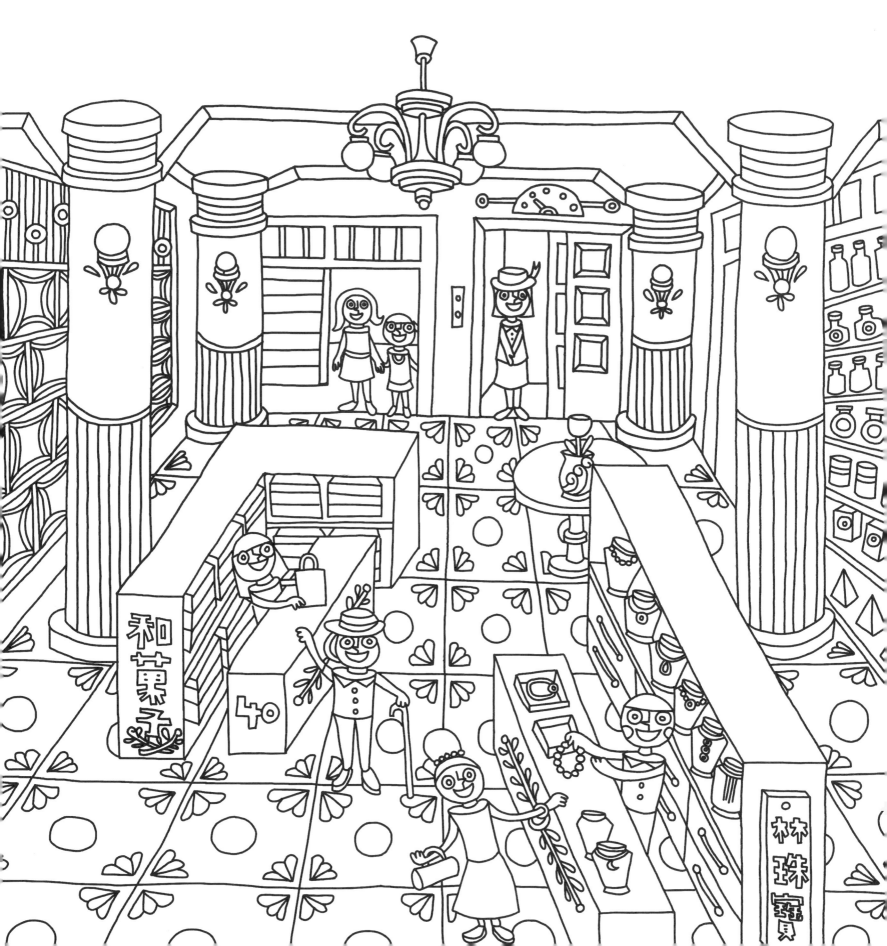

老診所的
氣味

台灣有句諺語：「囝仔屁股三把火」，
話雖如此，再強壯的身體也堪不住吹風受風寒。
小時候對於診所總有濃濃的恐懼，
瀰漫在空氣中的藥水味與診間內冰冷的器材，
完全在腦中把它們跟「痛」畫上等號。
每次被「發現」身體不適時，
總是想要賴皮不上診所，
但往往屈服於父母的威脅與利誘中。

你知道對於一個七、八歲的小孩，
什麼是世界上最恐怖的地方嗎？
診間內哀鴻遍野的哭聲與
拿著針筒四處穿梭的護士姐姐，
這樣的場景就彷彿置身地獄，
令人毛骨悚然。

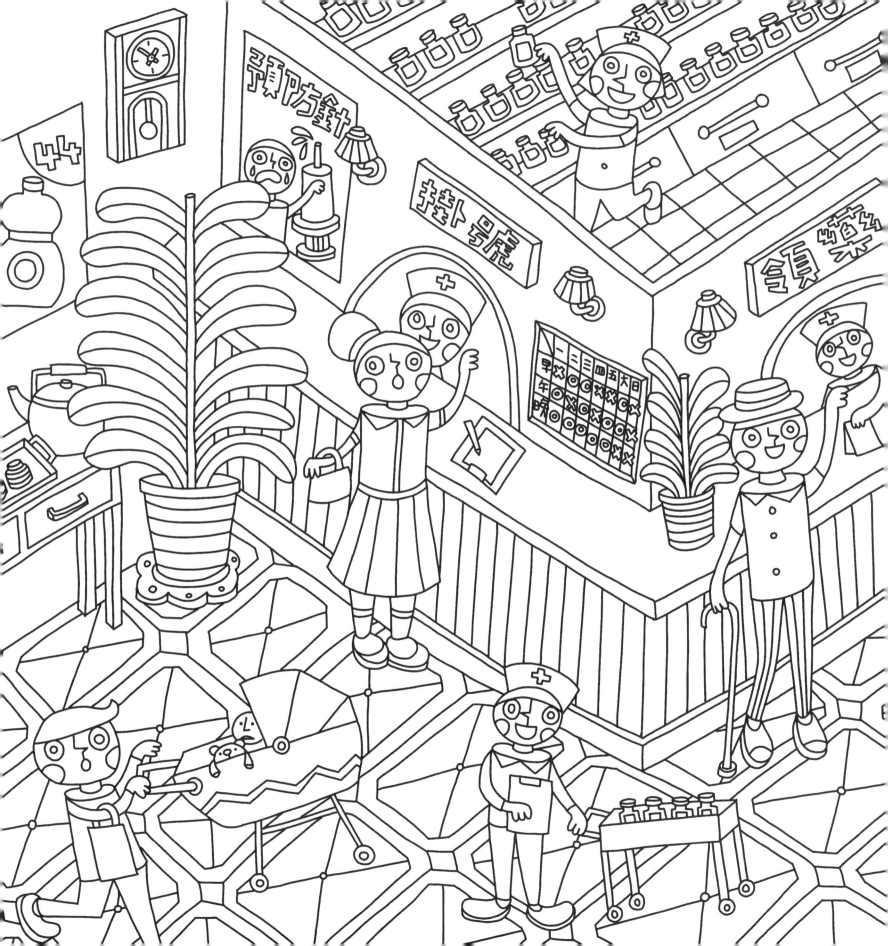

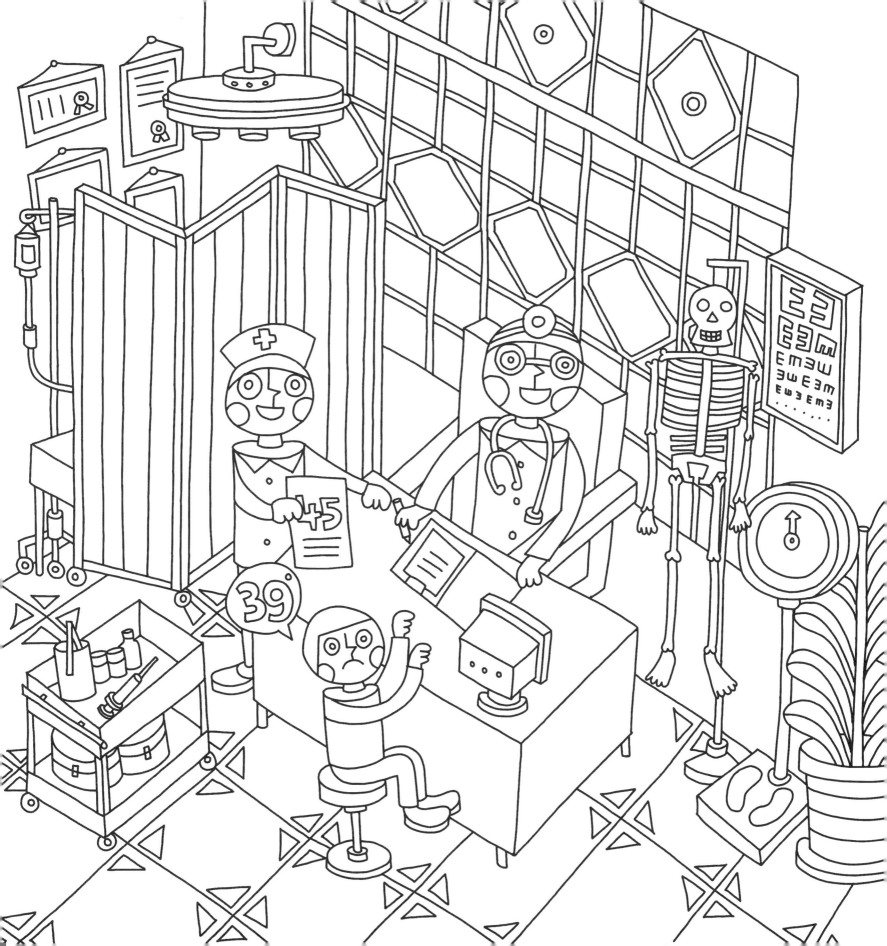

校外教學的
藍皮普快車

「叩嘍叩嘍……」幼時的小學臨近鐵道，

偶爾能在上課時聽見火車駛過鐵道的聲響，

學校有時也會安排我們坐火車去校外教學。

記得有一次，我們搭著普快車一路晃啊晃的慢行到「十分」，

鐵軌就從熱鬧的老街中筆直穿過，

火車離開時，我們一行人還不忘對著火車揮手告別。

來到「十分」，老師領我們進入一間老店鋪，

老師傅教我們用竹片與紙製作孔明燈，

並讓我們用毛筆在燈面上寫下我們的願望。

等到天色漸暗時，我們將一個個乘載著滿滿希望的燈點燃，

緩緩放行至空中，寫著「快點長大」的燈，

就這樣往未來的遠方飄去。

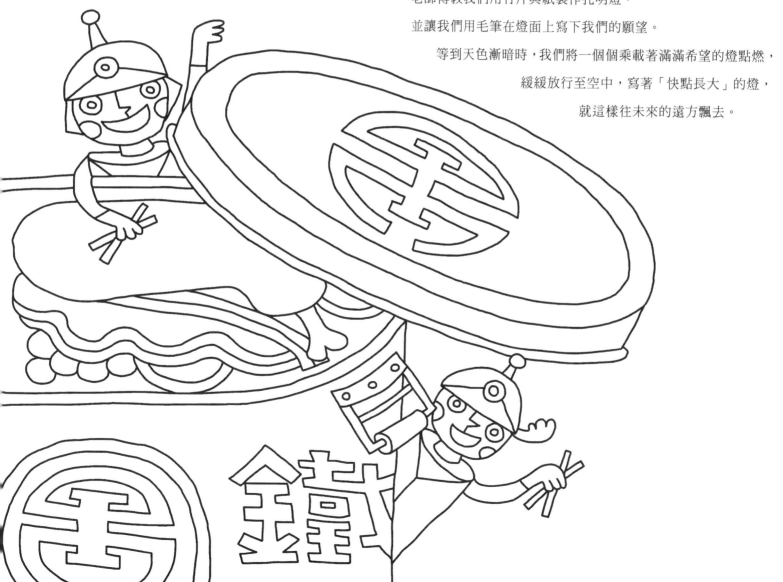

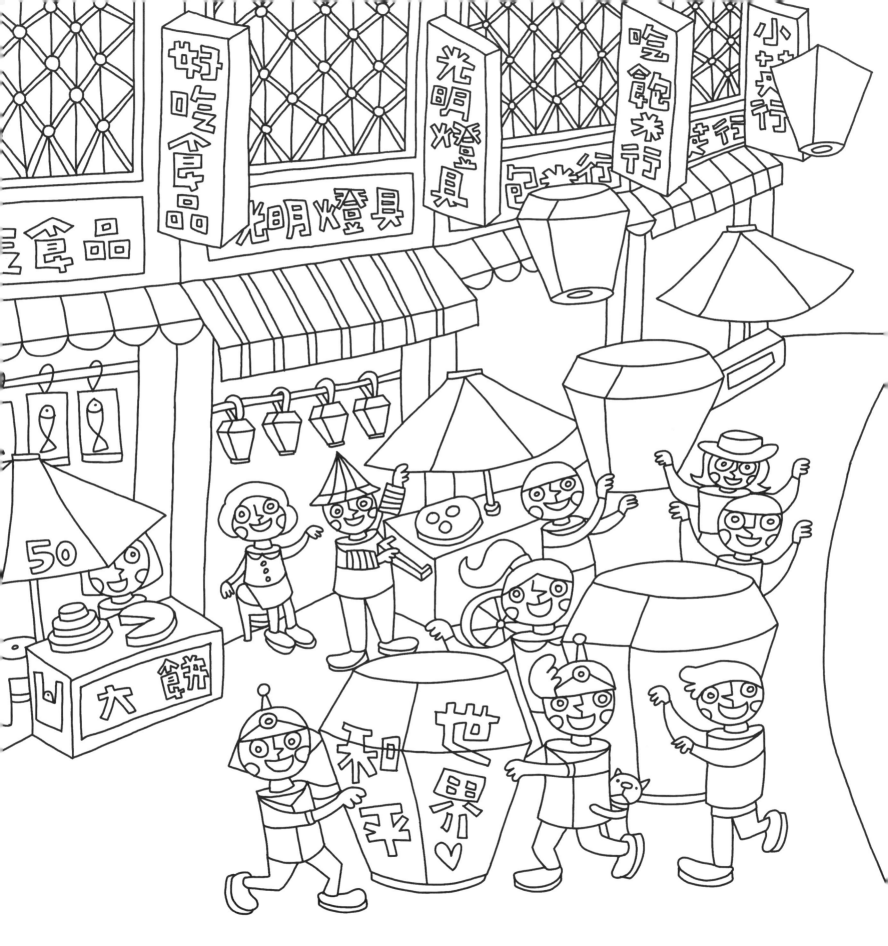

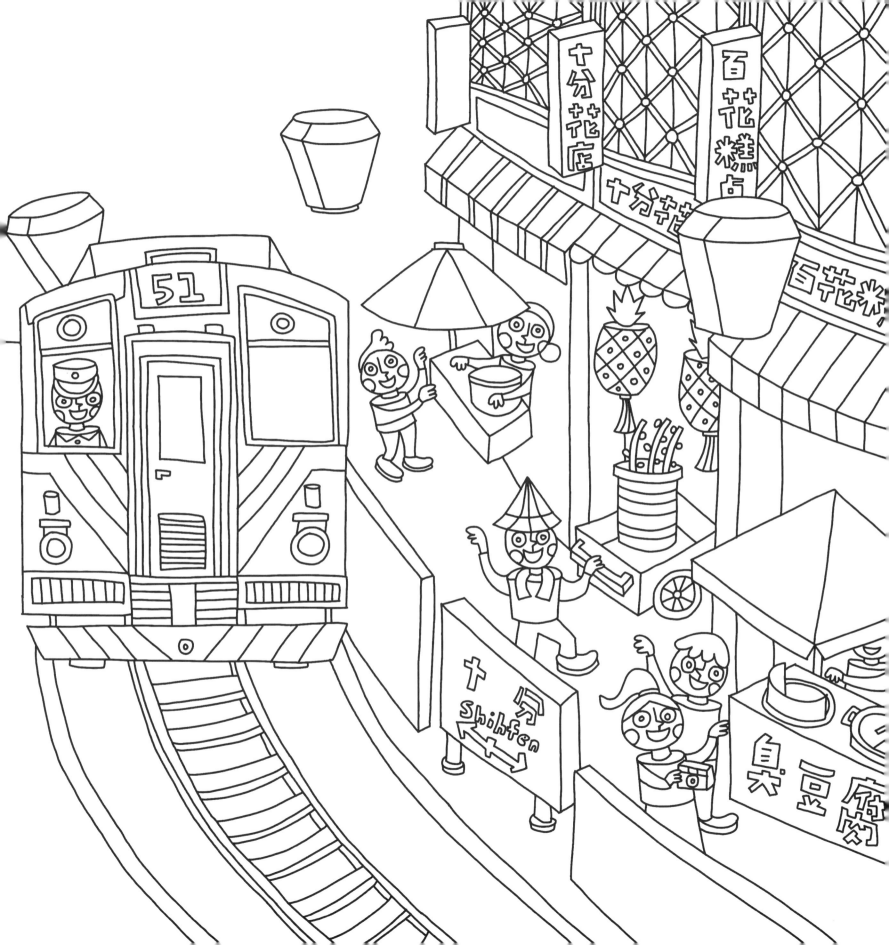

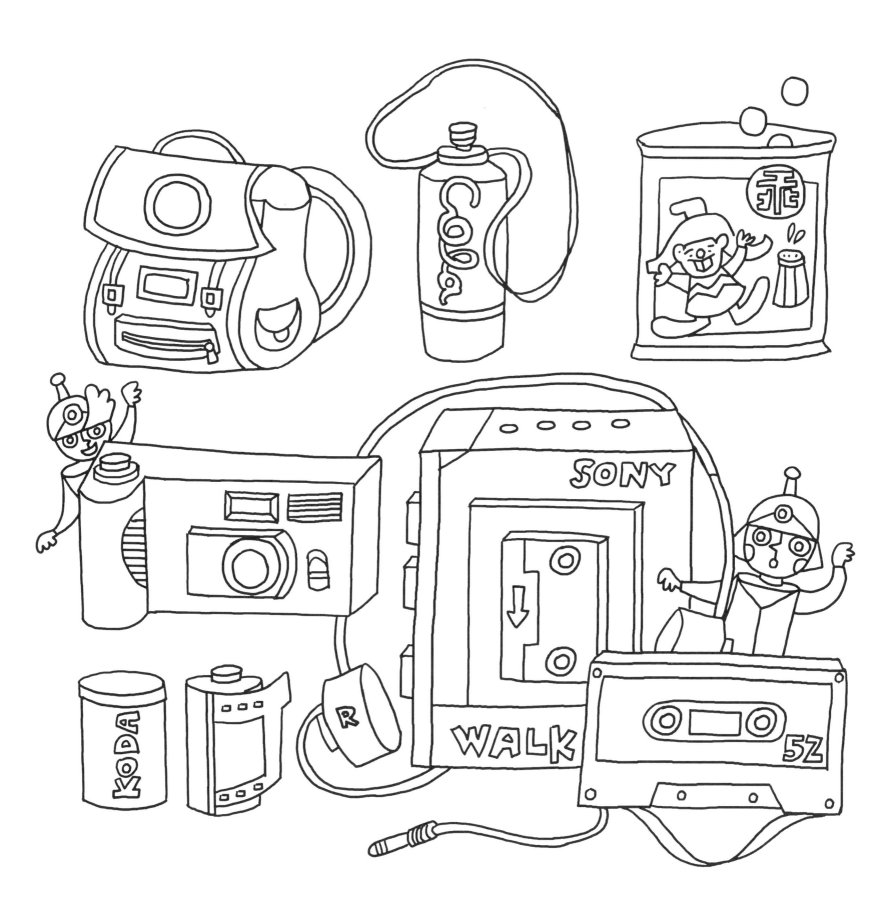

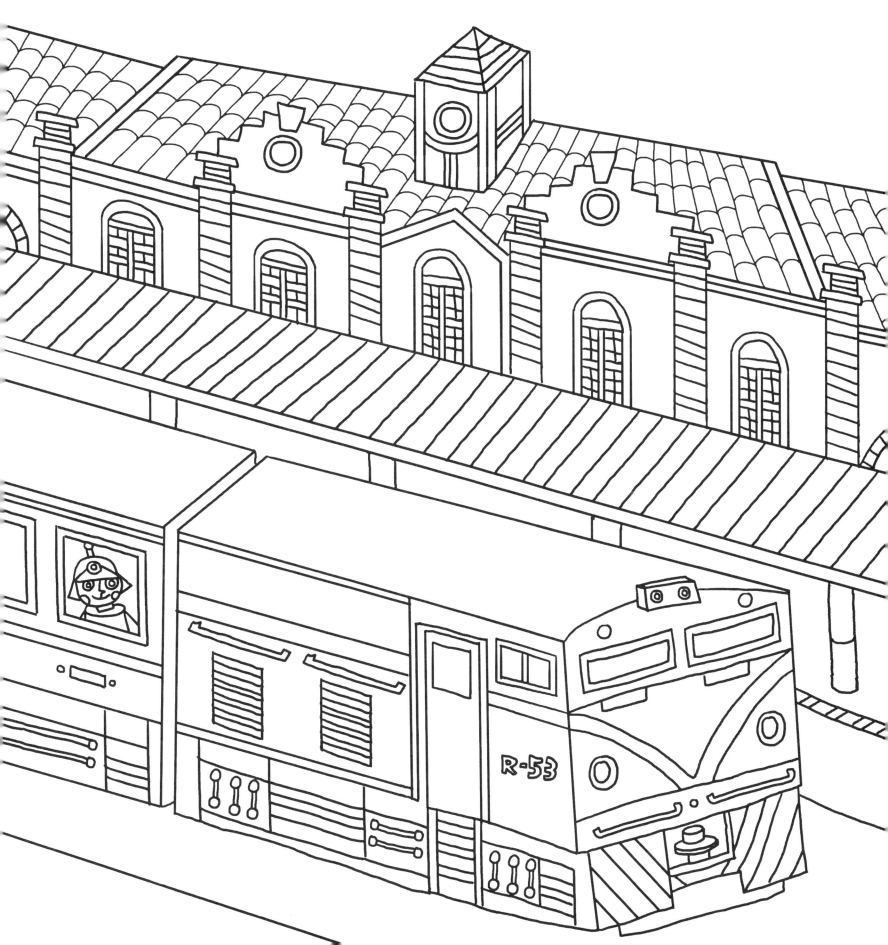

夢幻遊戲場

夏天，是童年最美的季節，
孩童的遊戲時間隨著日落推遲而增長。
公園裡的紅漆攀爬架、大象溜滑梯、
鑲著輪胎的鞦韆、平衡木蹺蹺板、
沙丘裡的跳樁以及酷似地球儀的旋轉球，
都是我們童年裡無法抹滅的一部分。
盛夏時分，總吵著阿爸阿母帶我去水上樂園玩，

不會游泳的我總喜歡縮身在游泳圈中，
在蜿蜒的人工河道中飄浮著，
偶爾會爬上水上溜滑梯，享受從高處俯衝的刺激感。

你知道什麼是整個夏天中最棒的嗎？
游泳後披著大浴巾，吃著販賣部香味撲鼻的黑輪，
以及喝著灑滿柴魚片的熱湯，
在那個單純的年代裡，這是多麼幸福的小事。

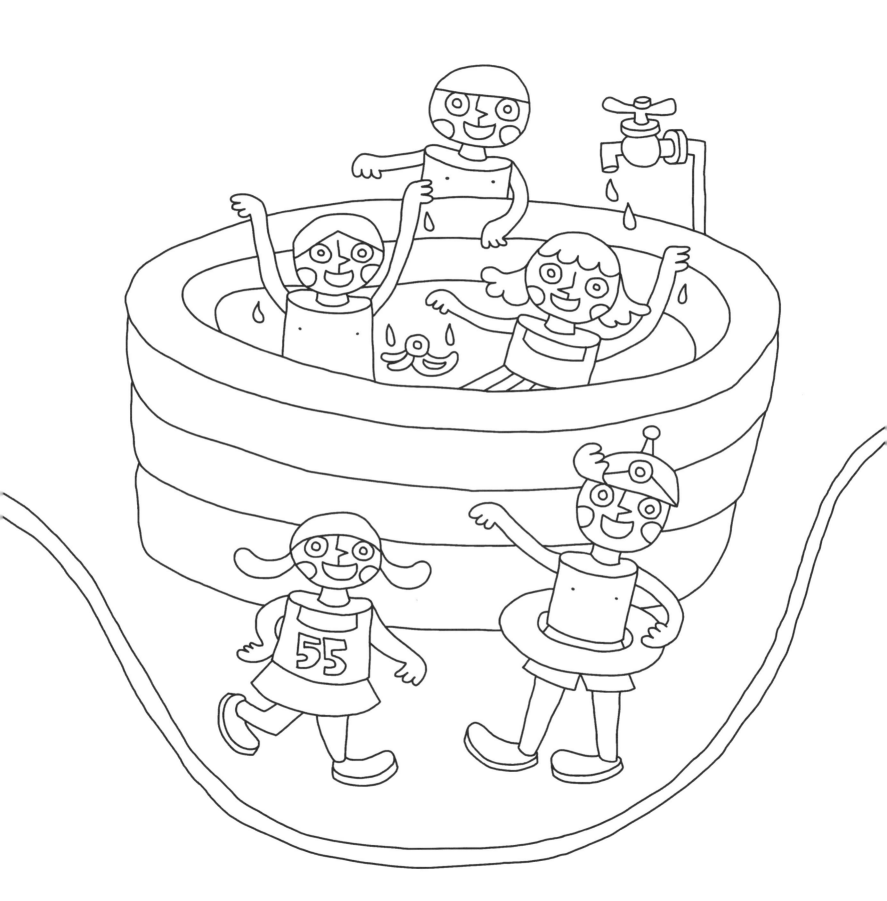

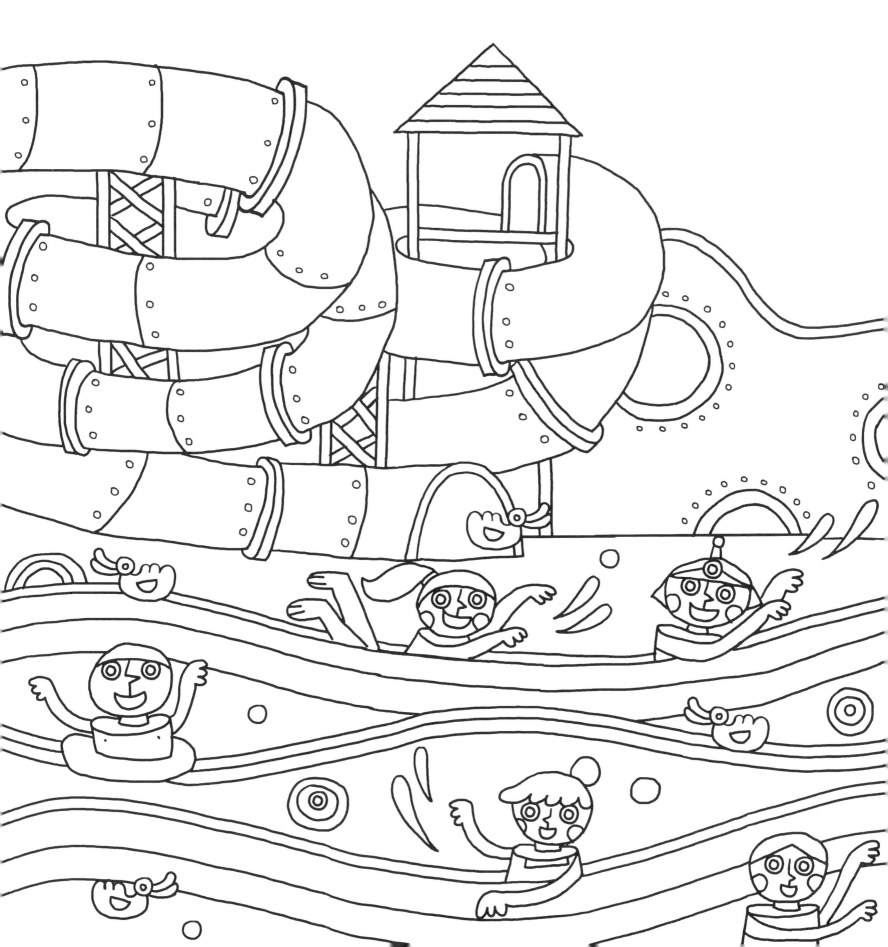

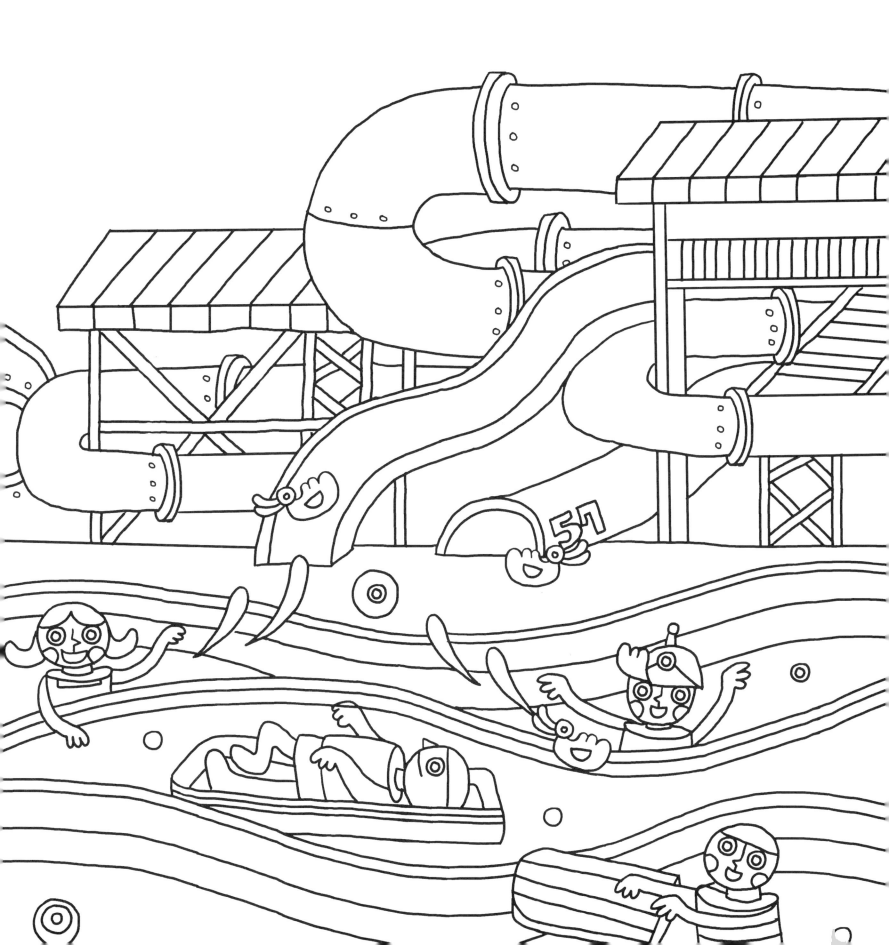

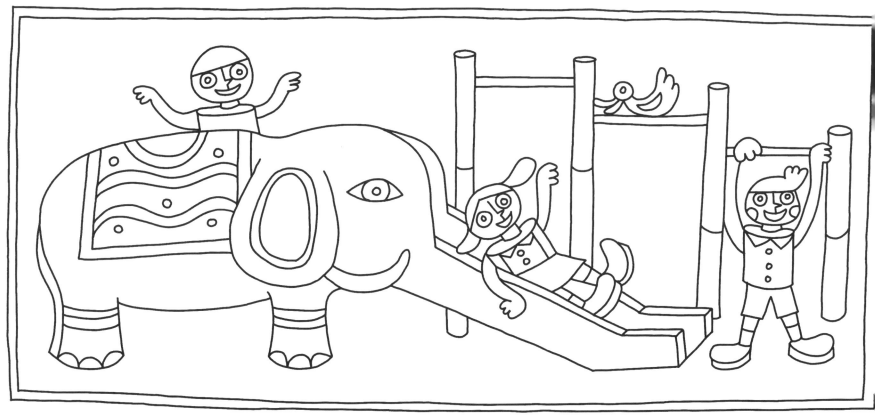

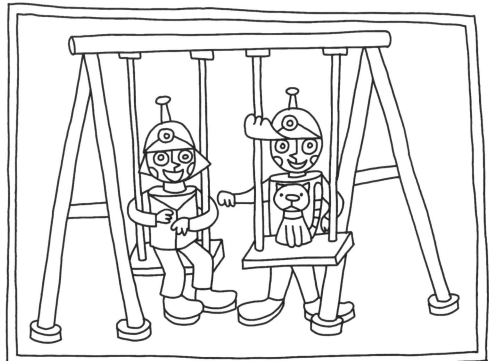

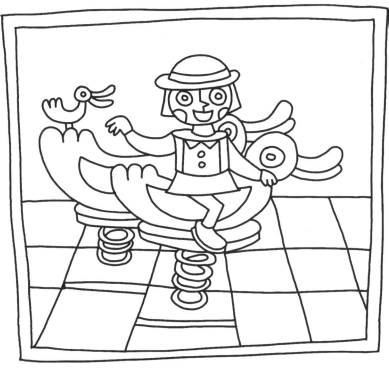

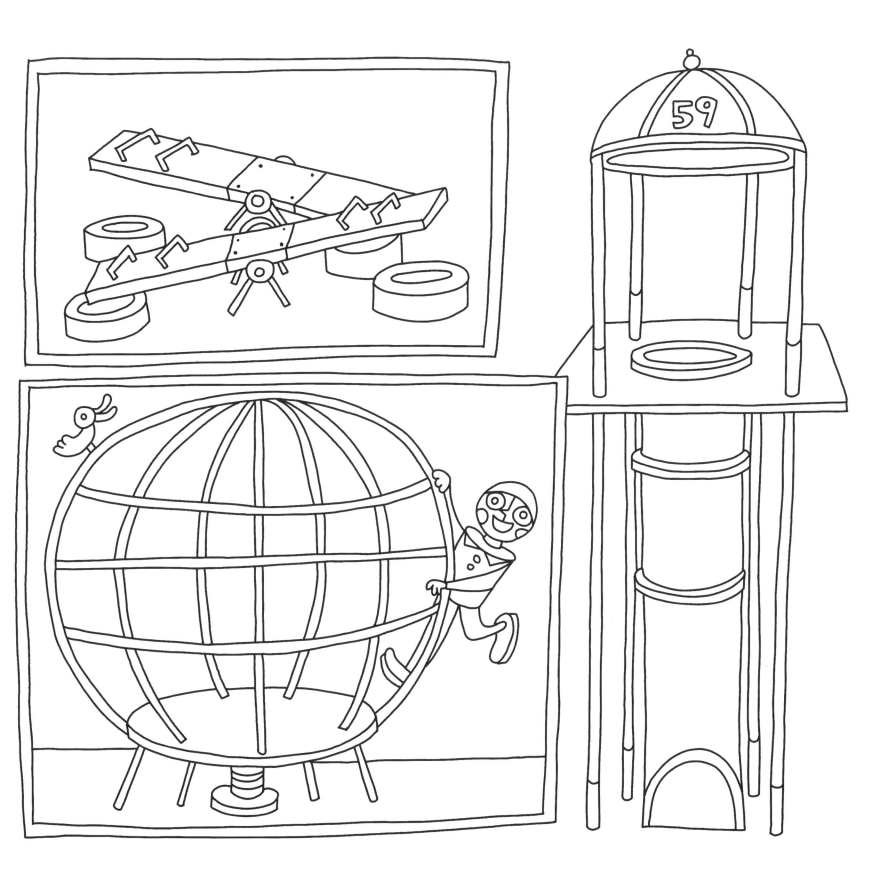

最棒的
暑假作業

對一個兒童而言，

暑假的重要性就等同於年節時的壓歲錢。

除了總在開學前一晚急忙趕工暑假作業外，

無一不希望這漫長兩個月的分分秒秒能過得充實精彩。

如果說有什麼地方是整個暑假中不可不去的，

那麼兒童樂園永遠是我們心目中的首選。

樂園裡滿是異國風味的華麗建築，

孩童的嬉鬧與遊樂器材運轉聲響從四面八方湧入，

時不時還傳來爆米花的甜甜奶油香。

我們偶爾乘著海盜船英勇破浪，

偶爾坐上木馬隨著音樂上下擺盪，

或者搭載小火車在幽暗的山洞中緩慢穿梭，

彷彿化身為大探險家環遊世界一樣。

這一年，老師要我們把長假中最快樂的事畫下來，
我用七彩的蠟筆慢慢拼湊出這一天的回憶，
這便是我最棒的暑假作業。

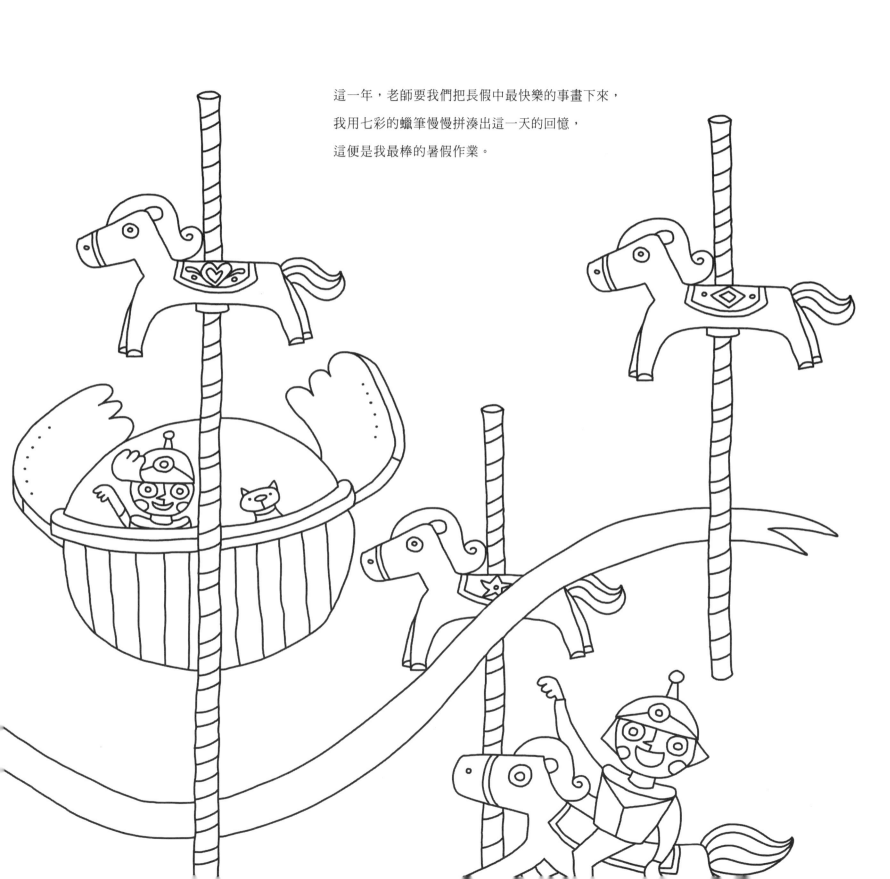

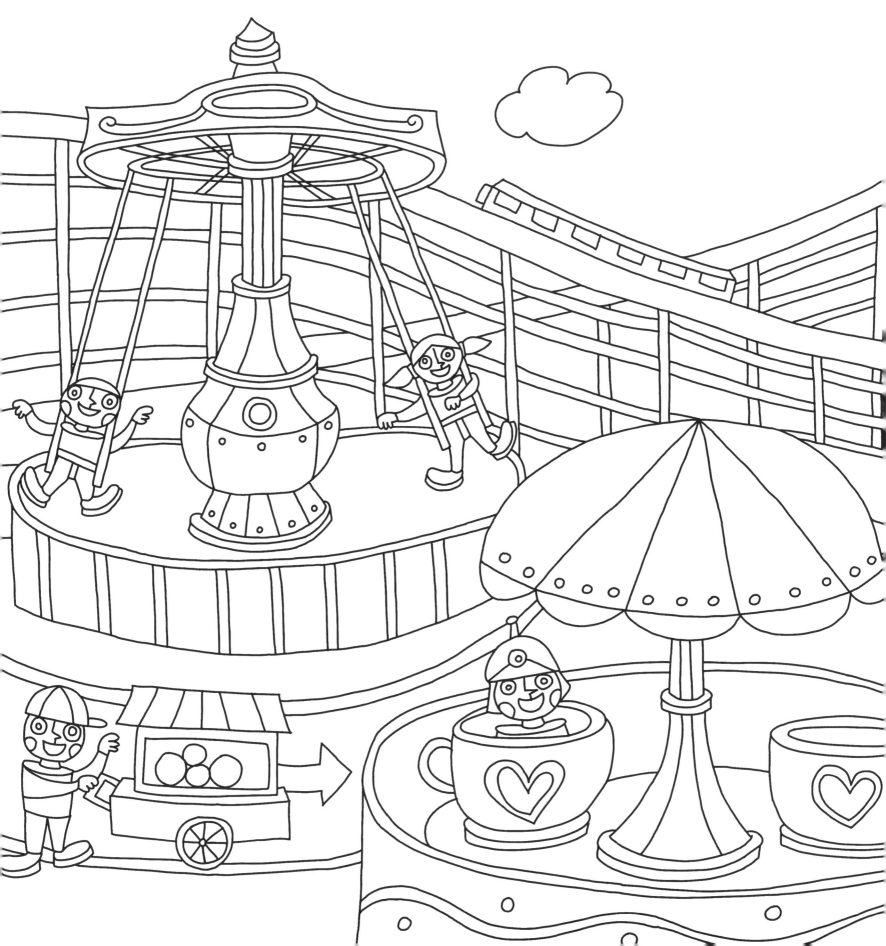

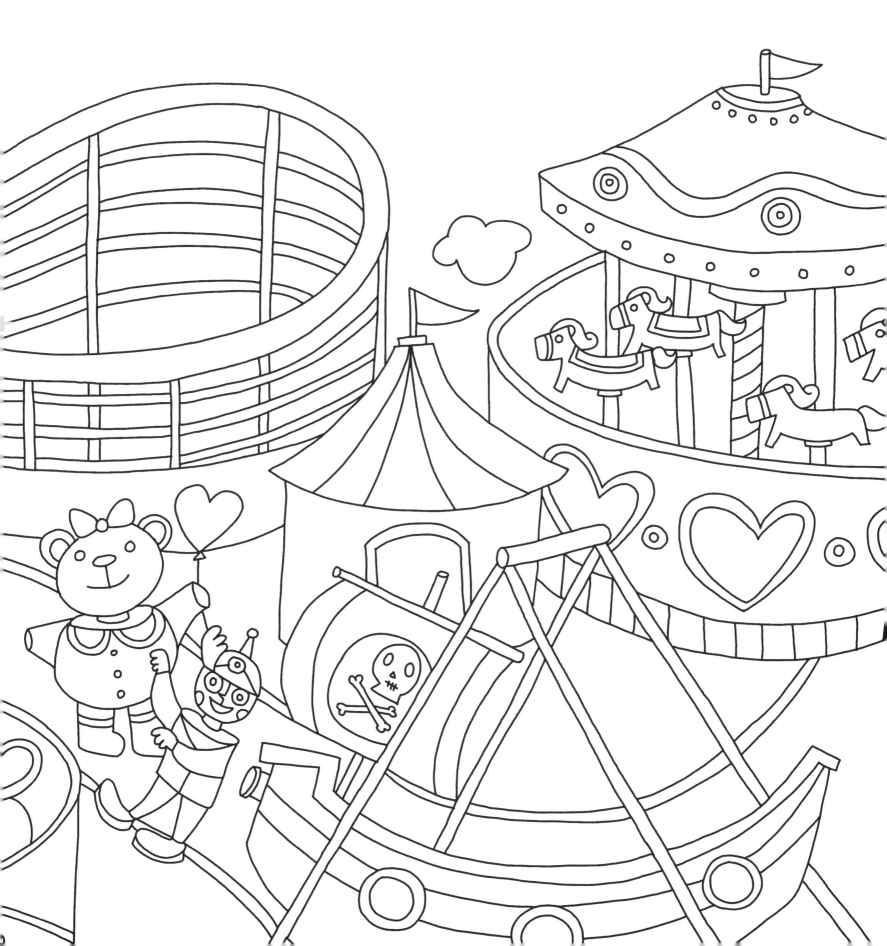

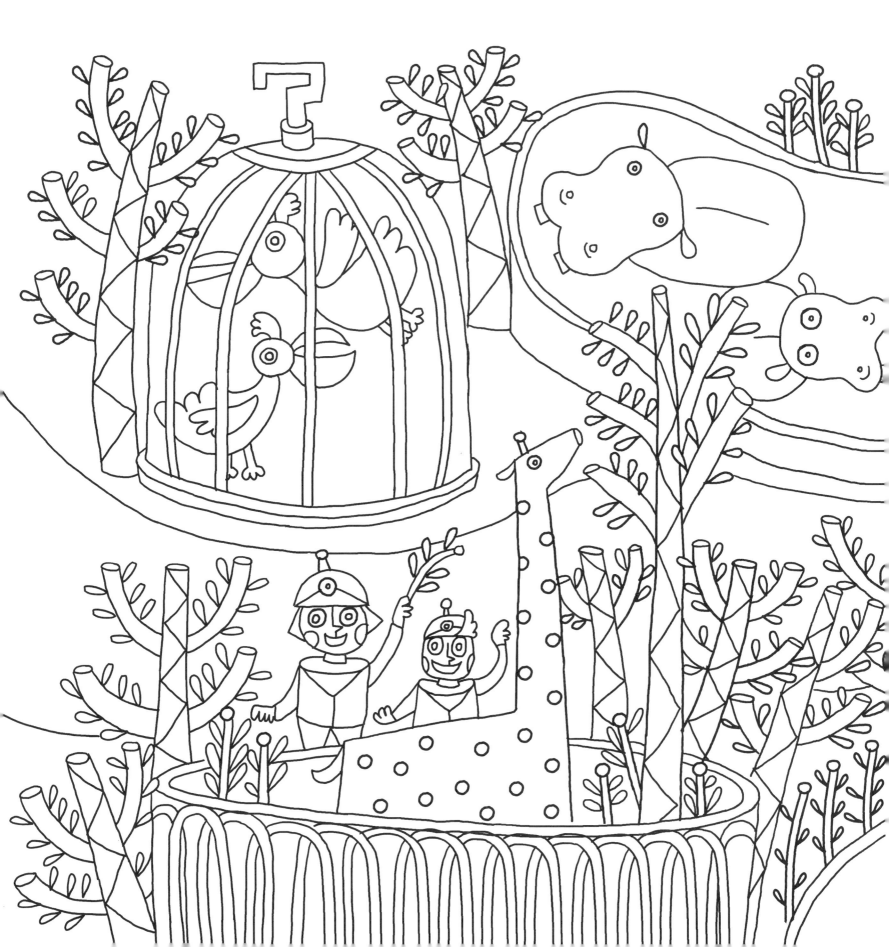

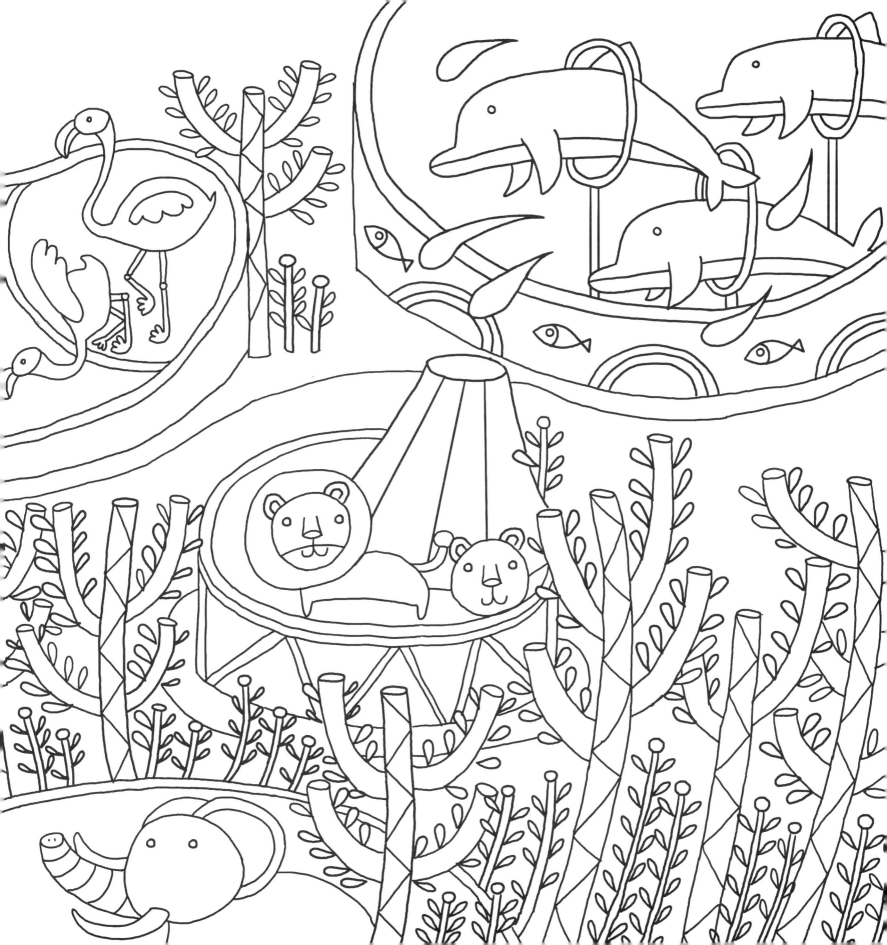

夜市人生

小學時期，禮拜三都是我最期待的日子，

每到這天，一起床便向天公伯祈求有個晴朗的好天氣，

除了學校只上半天課外，

最主要的就是每週一次的夜市。

傍晚時分，各式的攤商陸續進駐，

附近的空地搖身一變成為孩童們的尋寶地！

約莫晚上七、八點，人潮魚貫進入，

人群的嬉笑與機器聲響，

伴隨著熟食的香味瀰漫，

整個夜市便開始熱鬧起來。

偌大的夜市裡，彈珠台是每次必備的行程，

總遙望機台後琳瑯滿目的獎品，

將希望全部寄託在手中透明的牌尺，

隨著每次發球，彈珠叮叮咚咚的碰撞木盒裡的鐵釘，

身邊便發出此起彼落的緊張歡呼聲，

然而手氣不好的我，

最後總是只能抱著一盒森永牛奶糖黯然離去，

阿公拍拍我的頭說沒關係，下個禮拜再來挑戰，

轉身買了綿鬆鬆的棉花糖給我，

一起牽手吃著糖回家去。

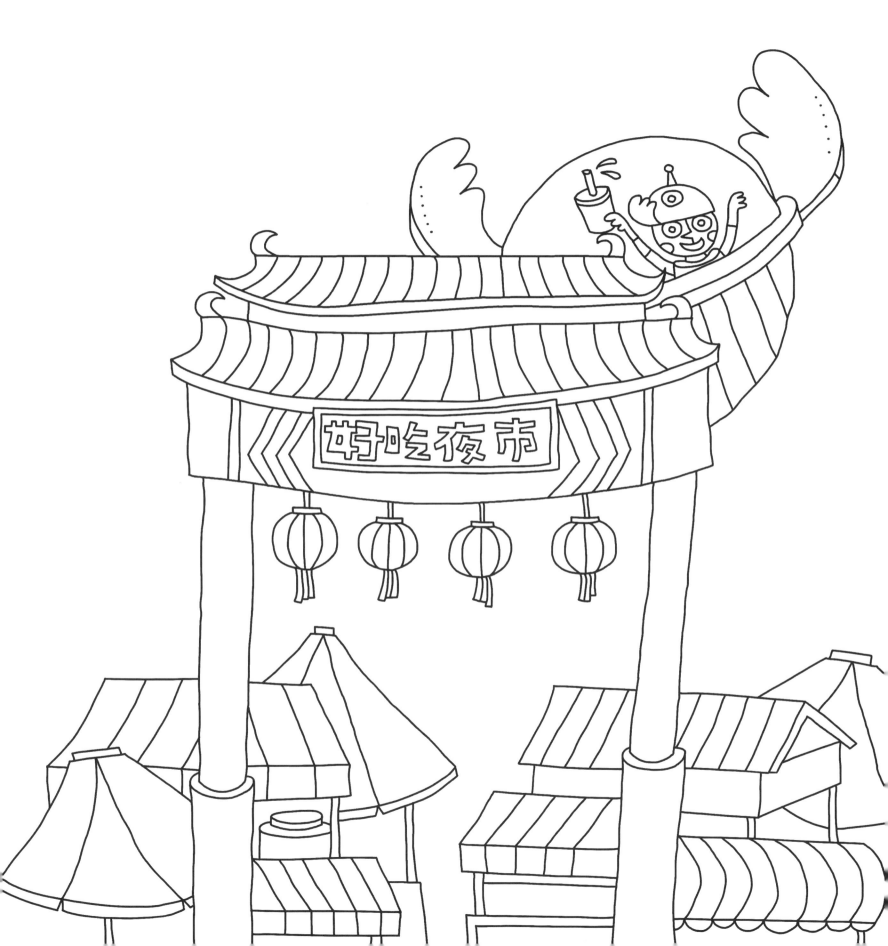

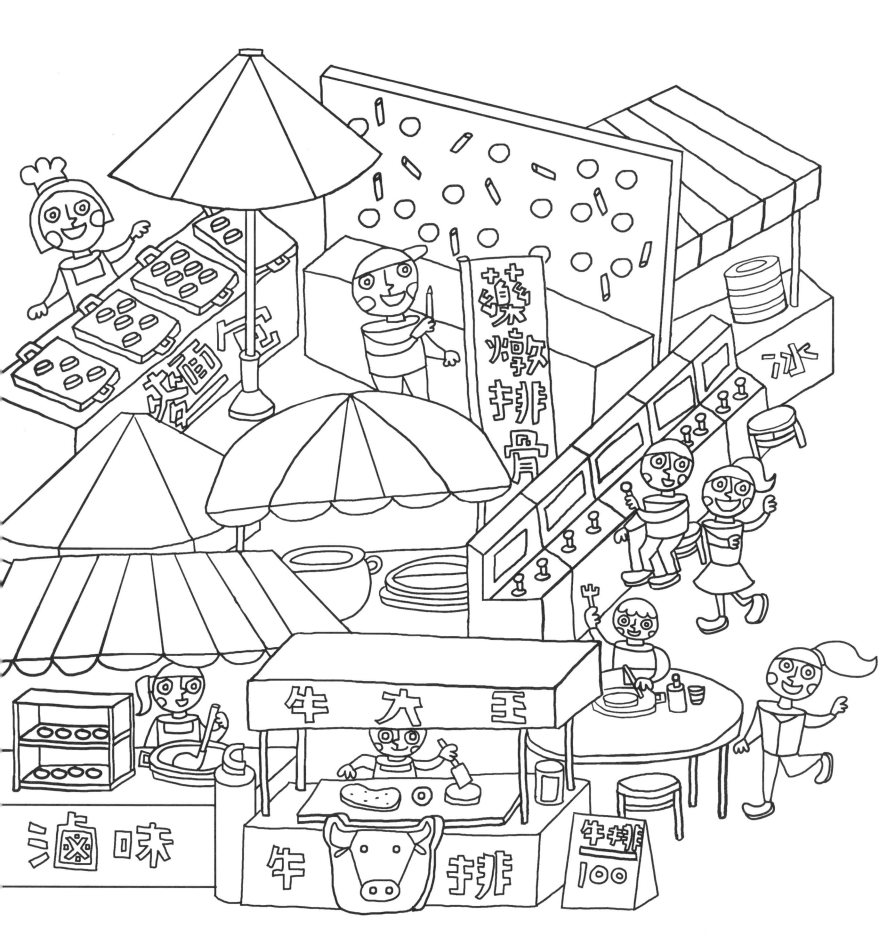

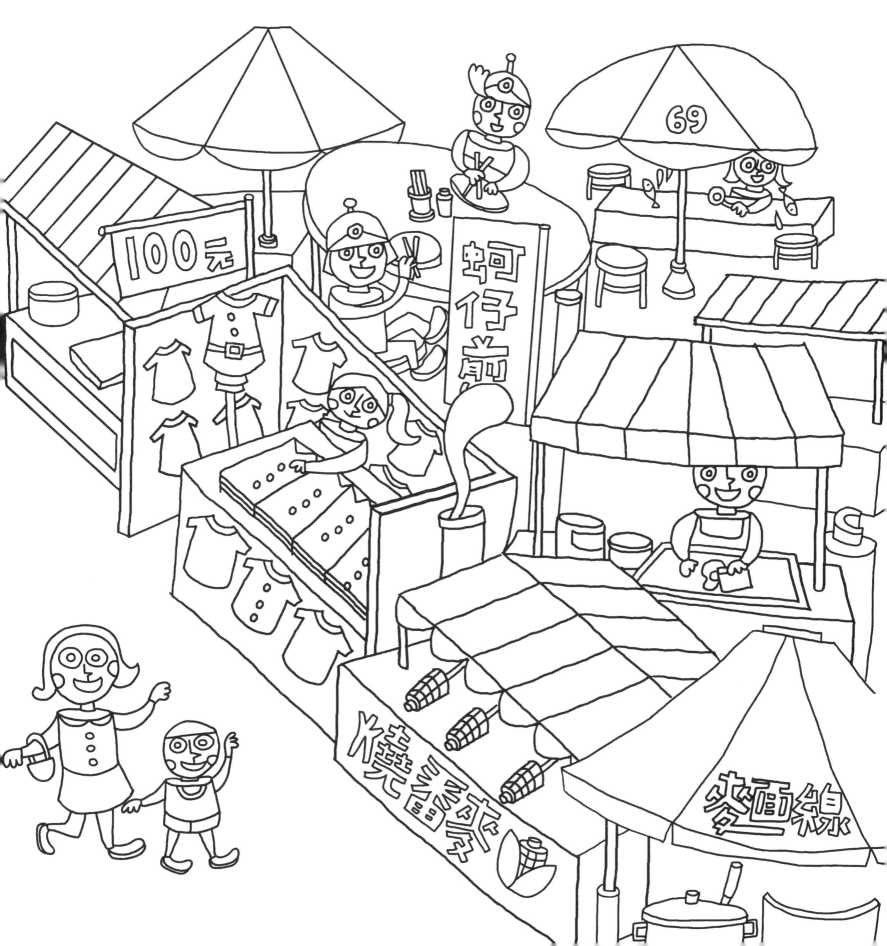

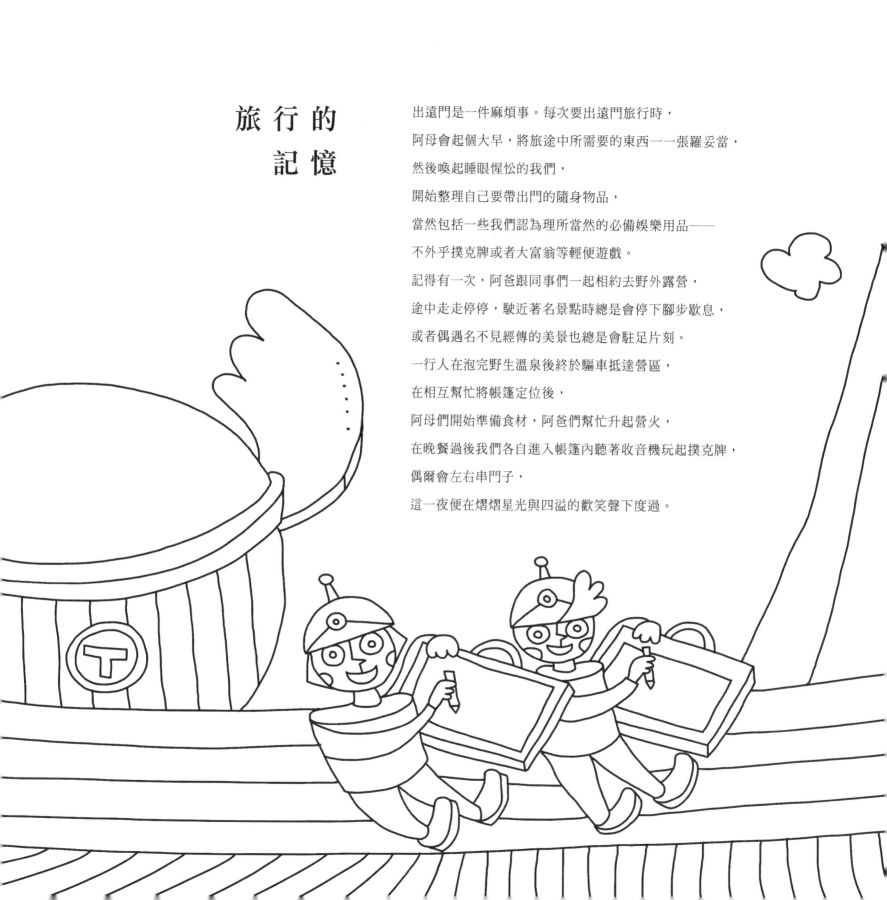

旅 行 的
記 憶

出遠門是一件麻煩事。每次要出遠門旅行時，

阿母會起個大早，將旅途中所需要的東西一一張羅妥當，

然後喚起睡眼惺忪的我們，

開始整理自己要帶出門的隨身物品，

當然包括一些我們認為理所當然的必備娛樂用品——

不外乎撲克牌或者大富翁等輕便遊戲。

記得有一次，阿爸跟同事們一起相約去野外露營，

途中走走停停，駛近著名景點時總是會停下腳步歇息，

或者偶遇名不見經傳的美景也總是會駐足片刻。

一行人在泡完野生溫泉後終於驅車抵達營區，

在相互幫忙將帳篷定位後，

阿母們開始準備食材，阿爸們幫忙升起營火，

在晚餐過後我們各自進入帳篷內聽著收音機玩起撲克牌，

偶爾會左右串門子，

這一夜便在熠熠星光與四溢的歡笑聲下度過。

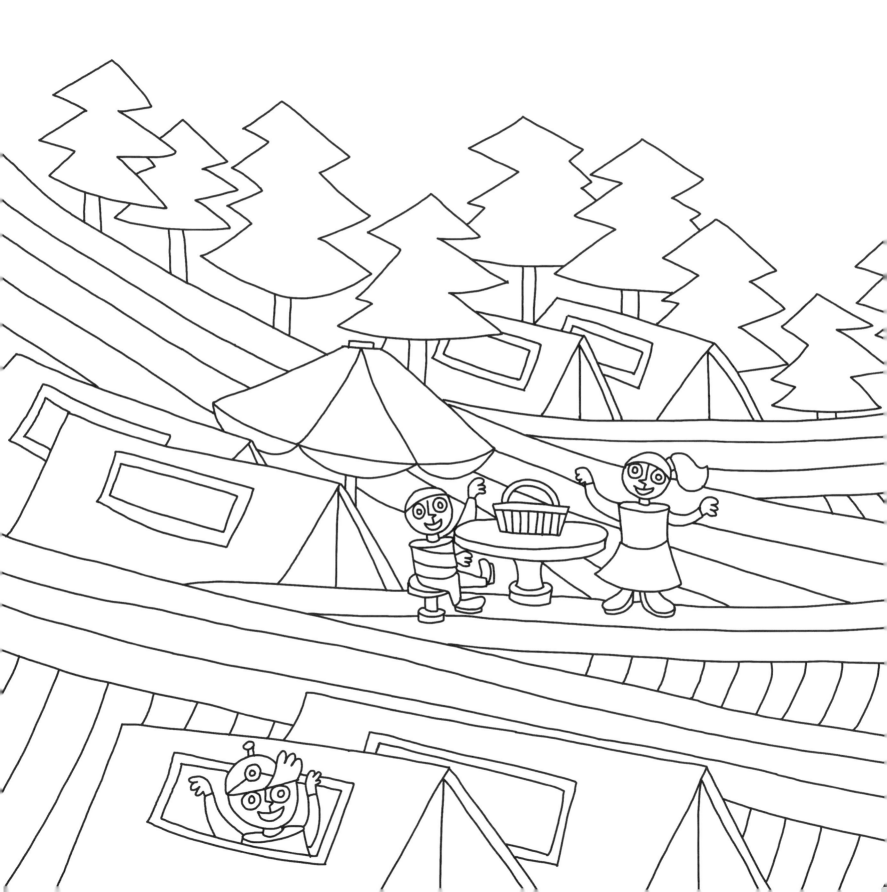

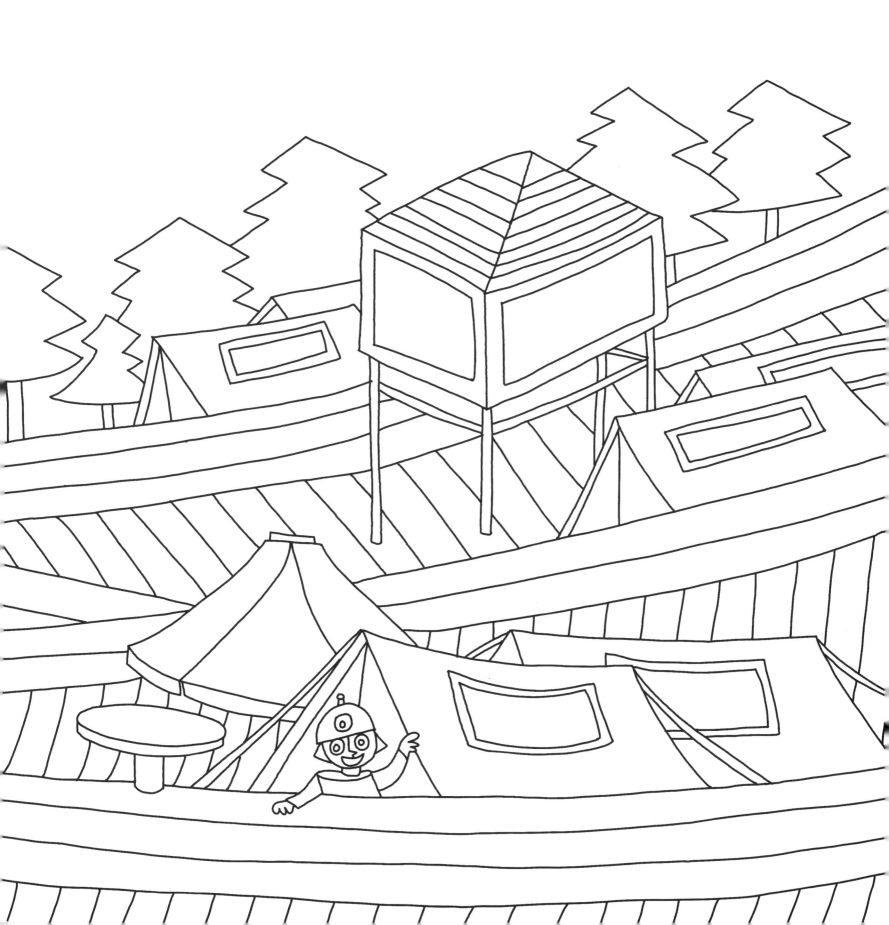

阿母偶爾會對著我們笑談當初與阿爸約會的二三事。

她說與阿爸相識在師專求學期間，

在那個單純的年代，課後閒暇時騎單車散心，

或者在假日時兩人一同坐公車到鬧區裡看場電影，

這便是最浪漫的事。以前的電影院不像現在這麼豪華，

師傅純手繪的巨幅海報高掛在電影院的牆面，

售票處附近總有兜售各式零食的攤販，

戀 愛 的 滋 味

隔音不良的廳道走廊能微微聽到各影廳內的電影對白與噠噠的膠捲播放機運轉聲響，

黑暗中，影像透過高排的視窗孔投射在前方的白幕上，

偶有姍姍來遲的觀眾也將影子一同溶入電影劇情中。

戲散，阿爸會帶阿母去冰菓室裡喝杯涼品，

討論上場電影的荒謬劇情，然後在宿舍門禁前搭車返校，這就是他們微小而甜蜜的幸福。

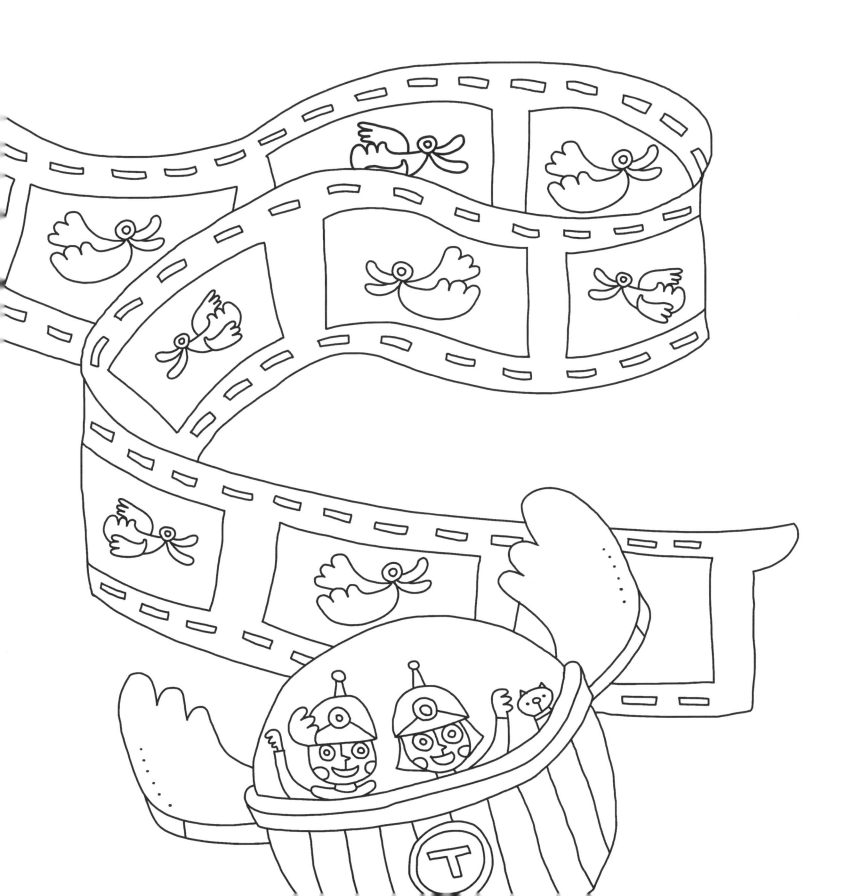

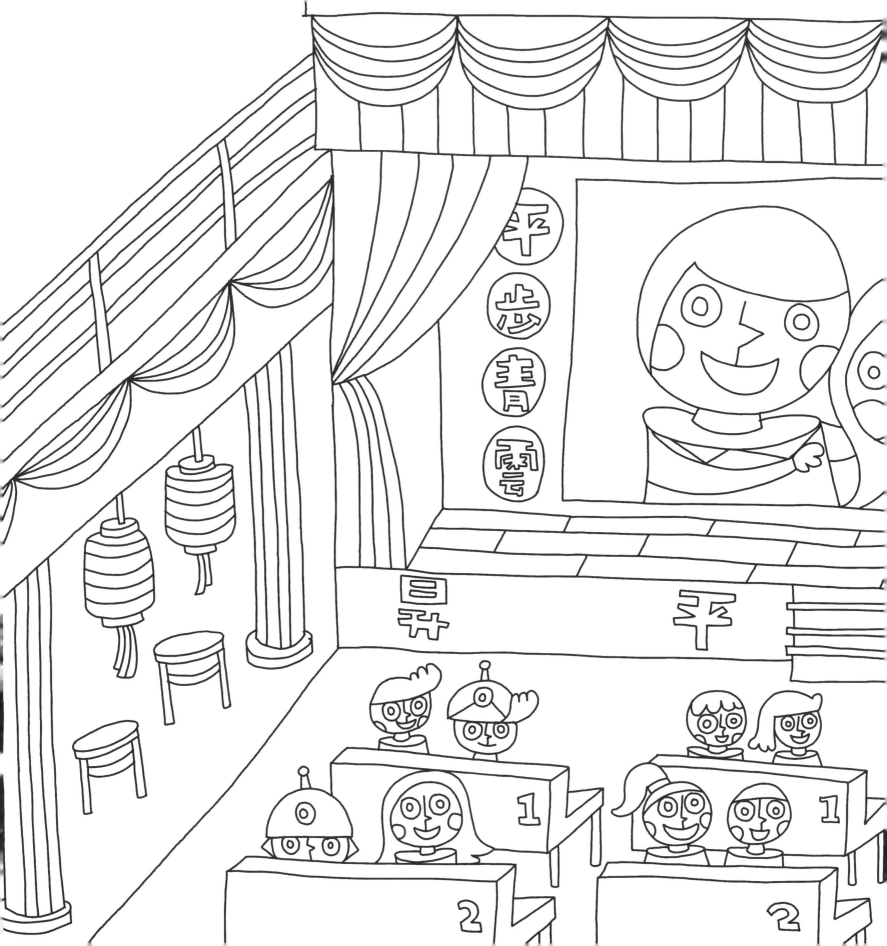

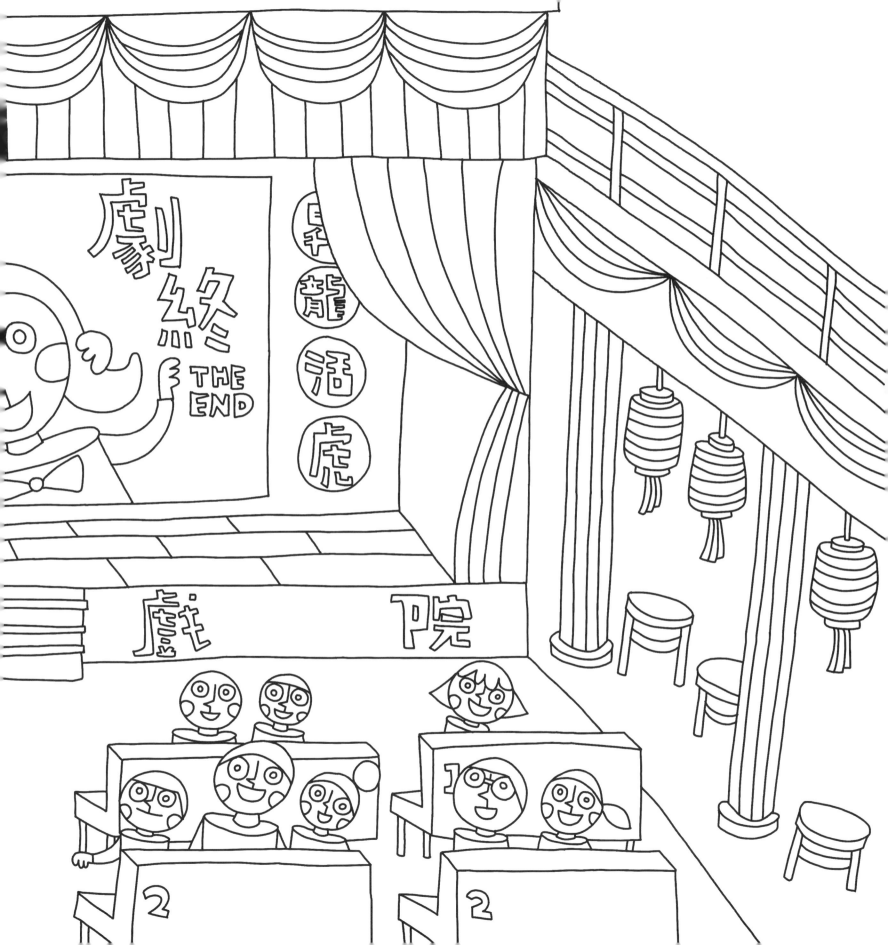

節 慶 的
溫 度

初歲，在孩童的記憶裡，有一種獨特的氣味瀰漫，
是紅包袋特有的香水味與阿母獨門的拿手年菜香。
除夕當天，在鐵腕將軍阿母雷厲風行的指揮下，
心有不甘完成了一年一度的大掃除。
緊接著阿母便開始張羅年夜飯的烹煮，趕在圍爐時刻巧手變出滿桌豐富年菜，
其中阿母特製的滷肉鍋漫著濃濃老抽醬油香，總讓我忍不住多吃幾碗白飯。
飯後，喜孜孜的收下阿爸準備好的紅包，
在阿母的叮嚀下放在枕頭下，說是要壓壓歲，
然後一家人在房間裡邊玩撲克牌，邊守歲，直到一個個體力不支睡去。
大年初一，四處張燈結綵，阿爸會帶全家去廟裡行香，廟前廣場有戲班扮仙，
偶爾會有醒獅團與陣頭相互較勁，鑼鼓聲與震耳的鞭炮聲絡繹不絕，
阿母說，年，就是要像這樣熱鬧的過，然後我們在滿殿神佛前或跪或站，
手持三炷香默禱新的這一年，歲月靜好，會是美好的一年。

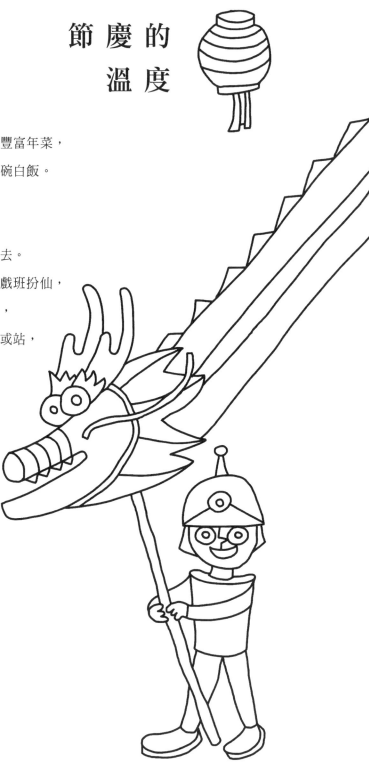

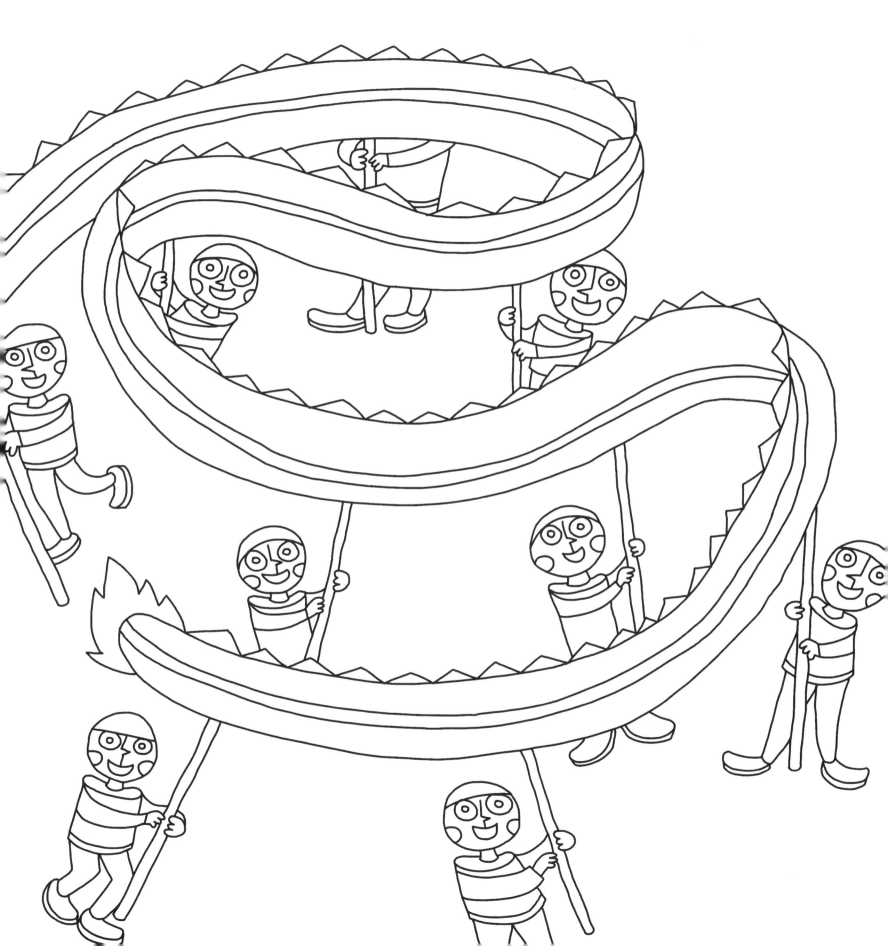

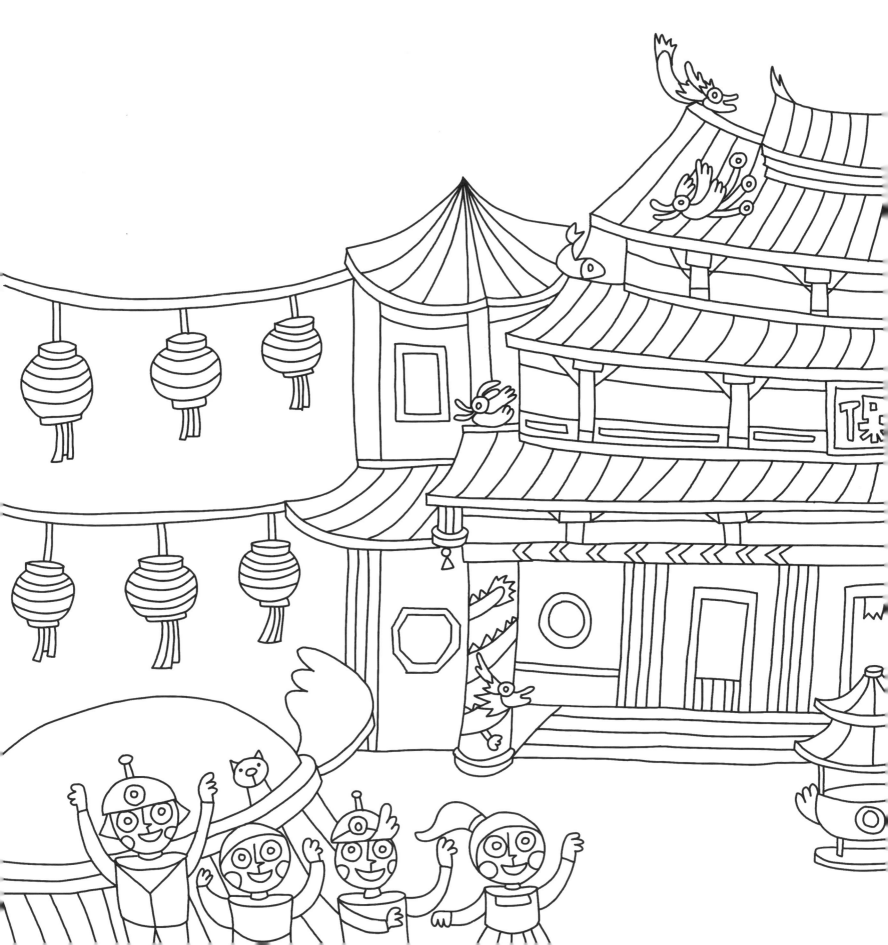

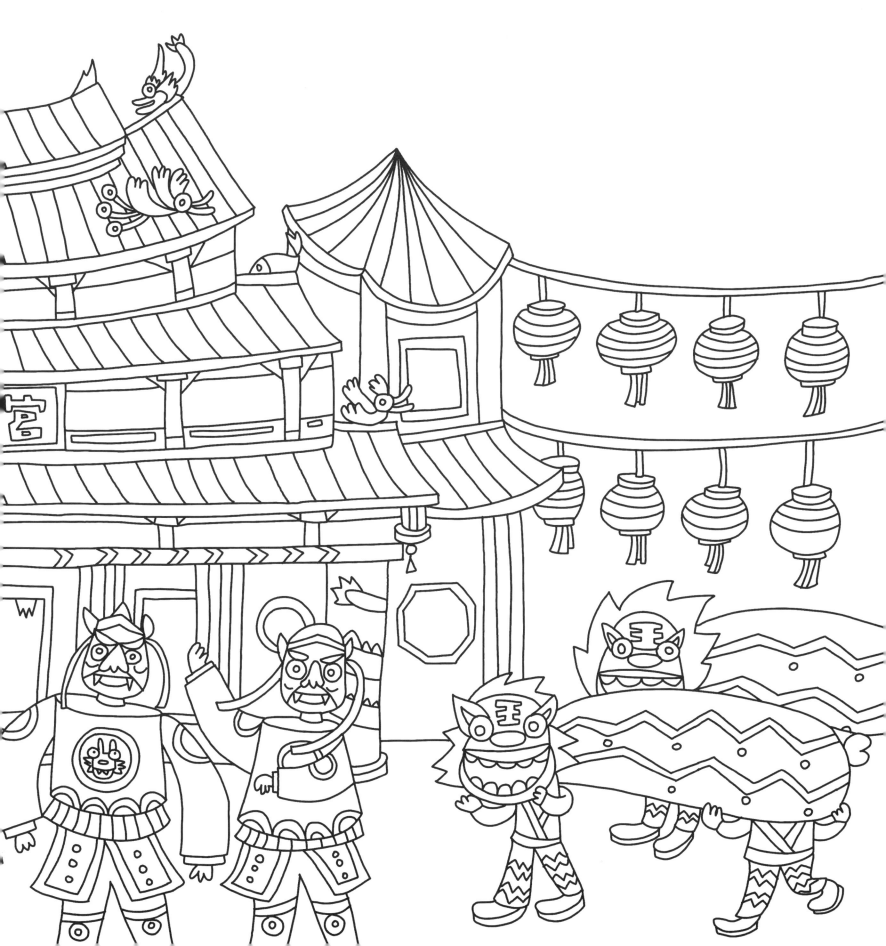

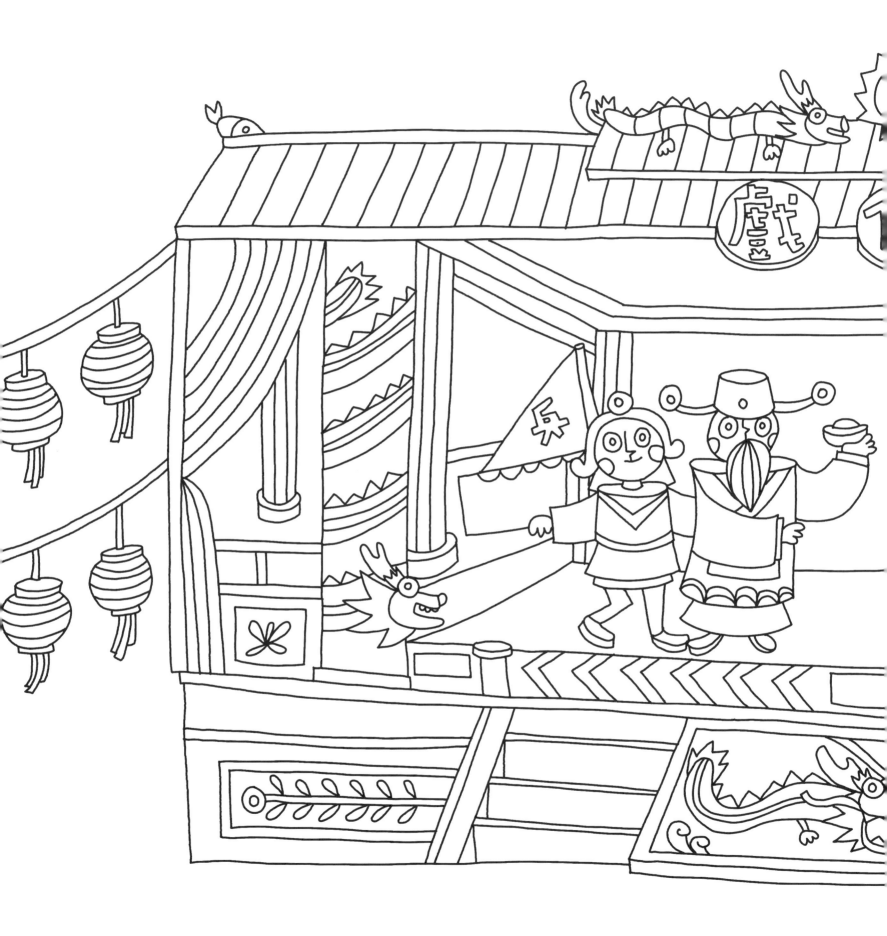

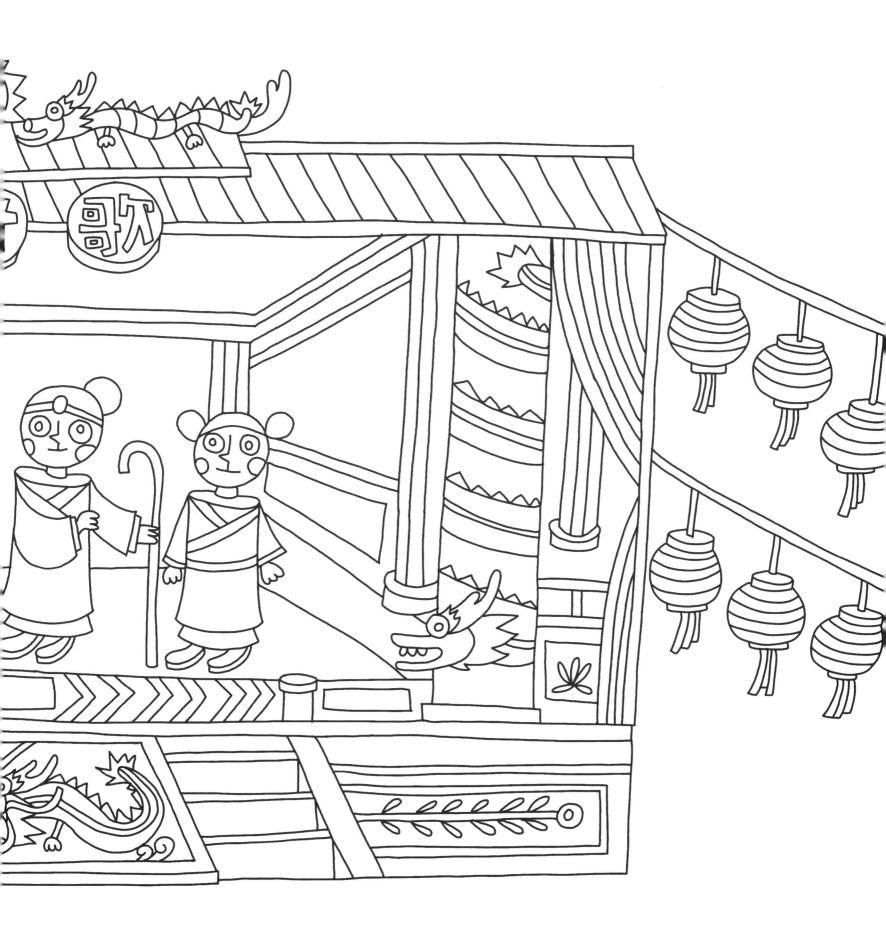

隨著台灣經濟起飛，傳統產業逐漸式微，

老師傅手傳的珍貴技藝也黯然凋零，然而隨都市迅速發展，高樓大廈林立，

那些巷弄間燈光昏暗、貨架商品零散的隱藏版柑仔店一間間倒閉，

取而代之的是 24 小時營業、寬敞明亮、貨源什錦充足的便利商店。

雖然如此，即便企業們花大把鈔票溫暖行銷，

但之於富有情感的柑仔店，總顯得冰冷。

回想童年，總覺得樣樣都好，或許，真正讓人無法忘懷的是讓人暖心的「人情味」。

我懷念舊時故居附近老伯手作的傳統糖霜餅乾，每到午後兩點，

香甜的烘焙味四溢；我懷念騎著單車穿梭巷弄叫賣肉包的阿姨，

總是將醬油膏擠進包子內一同食用；我懷念巷口柑仔店的阿嬤，

總會幫我留下最後一片玻璃罐內的核桃酥。

然而，這一切都已不復見。我輩以降，在時代鴻溝擴張之時，

得到了許多，也失去了許多。如果，你也有時光膠囊，

是否也想跟我一樣窺探那逝去的童年？

雖說童年無限美好，但人總會長大，謹記莫忘初衷，

相信記憶裡的那些，總是會在生命的某處中發芽，

開出各自的美好。

尾聲—乘時光膠囊離去

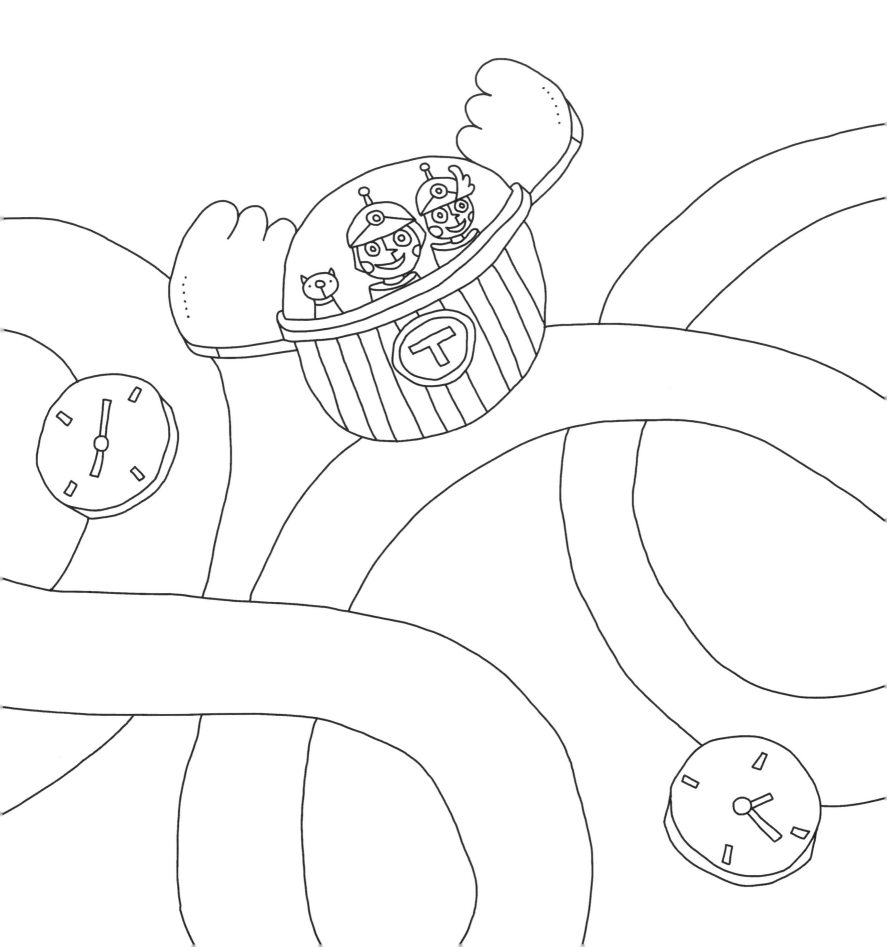

國家圖書館出版品預行編目資料

圖解台灣城市懷舊：讓時代色彩帶你重溫美好回憶
/蔡迪鈞撰文. -- 初版. -- 台中市：晨星, 2016.04
　　面；　公分. --（圖解台灣；10）
ISBN 978-986-443-095-6(平裝)

1.繪畫 2.畫冊

947.39　　　　　　　　　　　　　　　104026653

圖解台灣　10
圖解台灣城市懷舊：讓時代色彩帶你重溫美好回憶

故事‧插畫	蔡 迪 鈞（ Dedee365 ）
主編	徐 惠 雅
執行主編	胡 文 青
美術設計	尤 淑 瑜 、 陳 正 桓
封面設計	柳 佳 璋 、 陳 正 桓

創辦人	陳銘民
發行所	晨星出版有限公司
	台中市407工業區30路1號
	TEL：04-23595820　FAX：04-23550581
	E-mail：service@morningstar.com.tw
	http：//www.morningstar.com.tw
	行政院新聞局局版台業字第2500號
法律顧問	陳思成律師
初版	西元2016年4月23日
郵政劃撥	22326758（晨星出版有限公司）
讀者服務專線	04-23595819#230

印刷	上好印刷股份有限公司

定價 300 元
ISBN 978-986-443-095-6
Published by Morning Star Publishing Inc.
Printed in Taiwan

◆ 讀 者 回 函 卡 ◆

以下資料或許太過繁瑣，但卻是我們了解您的唯一途徑
誠摯期待能與您在下一本書中相逢，讓我們一起從閱讀中尋找樂趣吧！

姓名：＿＿＿＿＿＿＿＿＿＿　性別：□ 男　□ 女　　生日：　　／　　／

教育程度：＿＿＿＿＿＿＿＿

職業：□ 學生　　　　□ 教師　　　□ 內勤職員　□ 家庭主婦
　　　□ SOHO 族　　□ 企業主管　□ 服務業　　□ 製造業
　　　□ 醫藥護理　　□ 軍警　　　□ 資訊業　　□ 銷售業務
　　　□ 其他 ＿＿＿＿＿＿＿＿＿＿＿＿

E-mail：＿＿＿＿＿＿＿＿＿＿＿＿＿＿　聯絡電話：＿＿＿＿＿＿＿＿＿＿

聯絡地址：□□□＿＿＿＿＿＿＿＿＿＿＿＿＿＿＿＿＿＿＿＿

購買書名：圖解台灣城市懷舊：讓時代色彩帶你重溫美好回憶＿＿＿＿＿＿＿

・本書中最吸引您的是哪一篇文章或哪一段話呢？＿＿＿＿＿＿＿＿＿＿＿＿

・誘使您購買此書的原因？

□ 於 ＿＿＿＿ 書店尋找新知時　□ 看 ＿＿＿＿ 報時瞄到　□ 受海報或文案吸引
□ 翻閱 ＿＿＿＿ 雜誌時　□ 親朋好友拍胸脯保證　□ ＿＿＿＿ 電台 DJ 熱情推薦
□ 其他編輯萬萬想不到的過程：＿＿＿＿＿＿＿＿＿＿＿＿＿＿＿＿＿

・對本書的評分？（請填代號：1. 很滿意 2. OK 啦！ 3. 尚可 4. 需改進）

封面設計 ＿＿＿＿　版面編排 ＿＿＿＿　內容 ＿＿＿＿　文／譯筆 ＿＿＿＿

・美好的事物、聲音或影像都很吸引人，但究竟是怎樣的書最能吸引您呢？

□ 價格殺紅眼的書　□ 內容符合需求　□ 贈品大碗又滿意　□ 我誓死效忠此作者
□ 晨星出版，必屬佳作！　□ 千里相逢，即是有緣　□ 其他原因，請務必告訴我們！

＿＿＿＿＿＿＿＿＿＿＿＿＿＿＿＿＿＿＿＿＿＿＿＿＿＿＿＿＿＿

・您與眾不同的閱讀品味，也請務必與我們分享：

□ 哲學　　□ 心理學　□ 宗教　　□ 自然生態　□ 流行趨勢　□ 醫療保健
□ 財經企管　□ 史地　　□ 傳記　　□ 文學　　□ 散文　　□ 原住民
□ 小說　　□ 親子叢書　□ 休閒旅遊　□ 其他 ＿＿＿＿＿＿＿＿＿＿＿

以上問題想必耗去您不少心力，為免這份心血白費

請務必將此回函郵寄回本社，或傳真至（04）2359-7123，感謝！
若行有餘力，也請不吝賜教，好讓我們可以出版更多更好的書！

・其他意見：

晨星出版有限公司 編輯群，感謝您！

請填妥後對折裝訂，直接投郵即可，免貼郵票。

廣告回函
台灣中區郵政管理局
登記證第 267 號
免貼郵票

407

台中市工業區 30 路 1 號

晨星出版有限公司

請沿虛線摺下裝訂，謝謝！

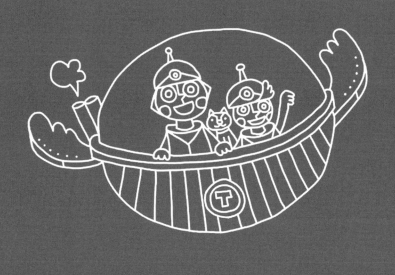
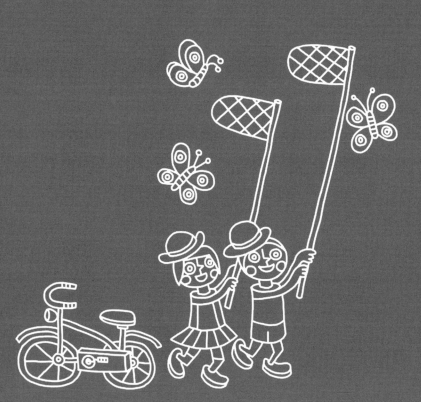